어느 미래에 당신이 없을 것이라고

목정원 사진산문

아침달

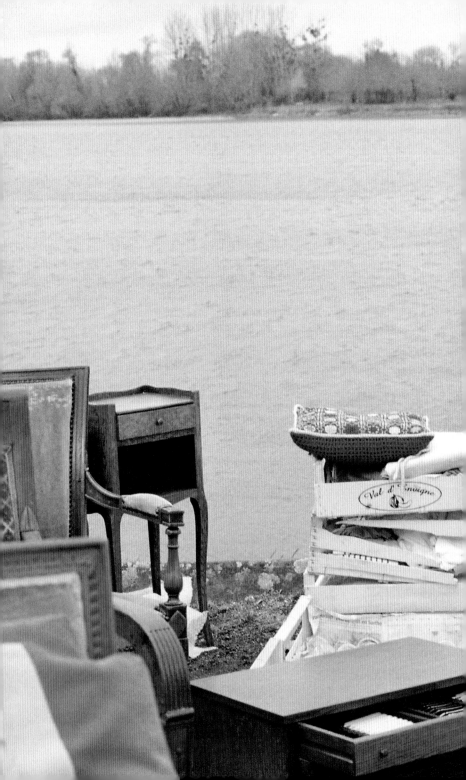

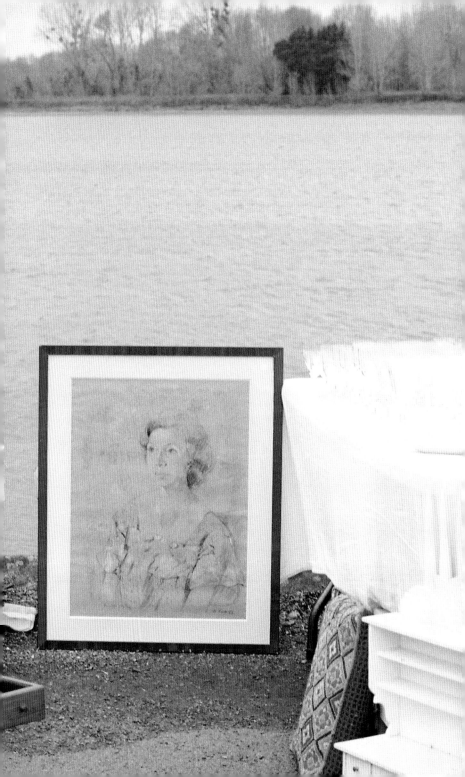

없을 당신에게

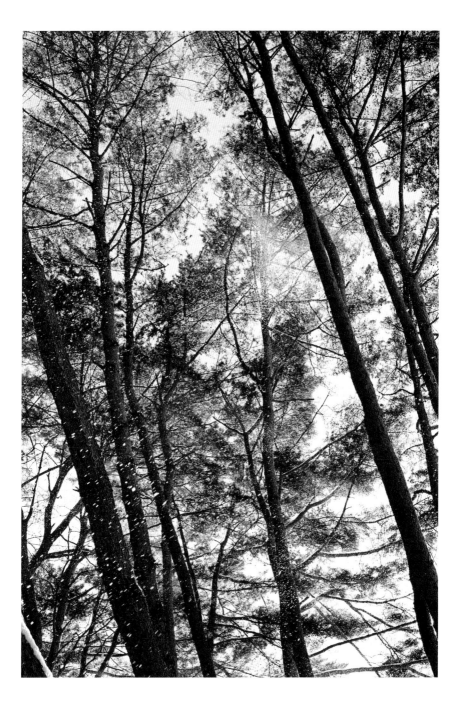

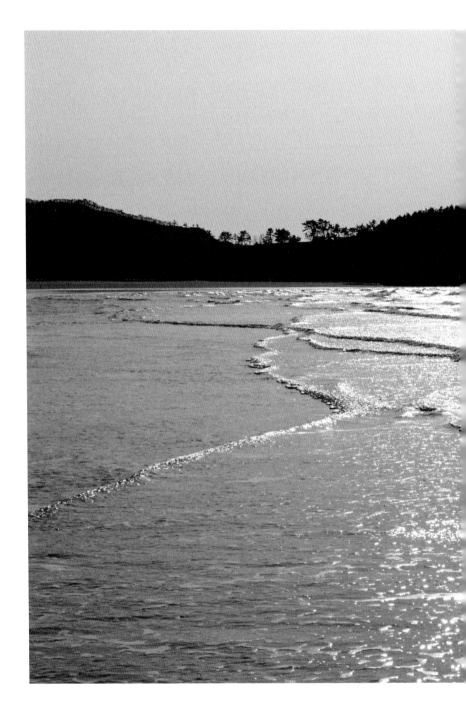

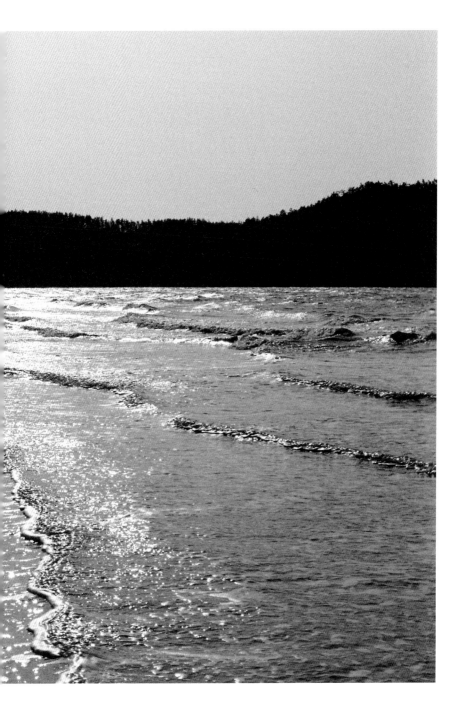

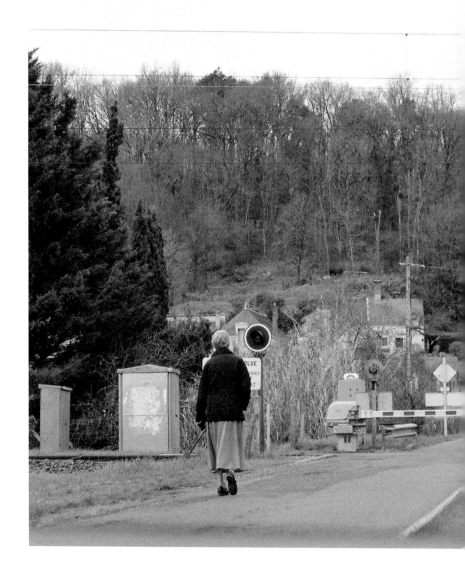

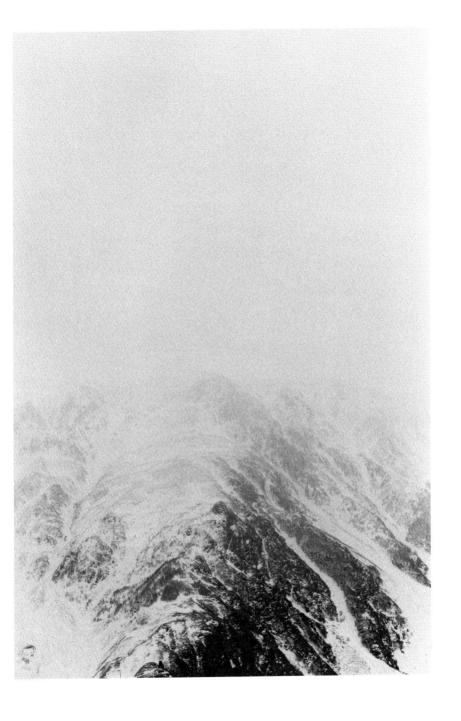

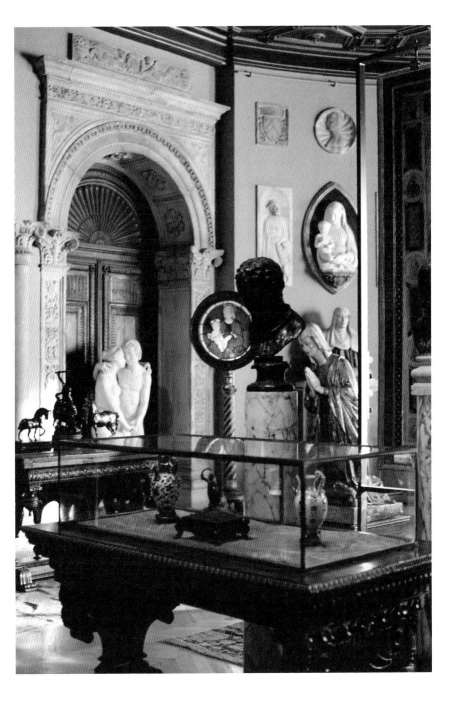

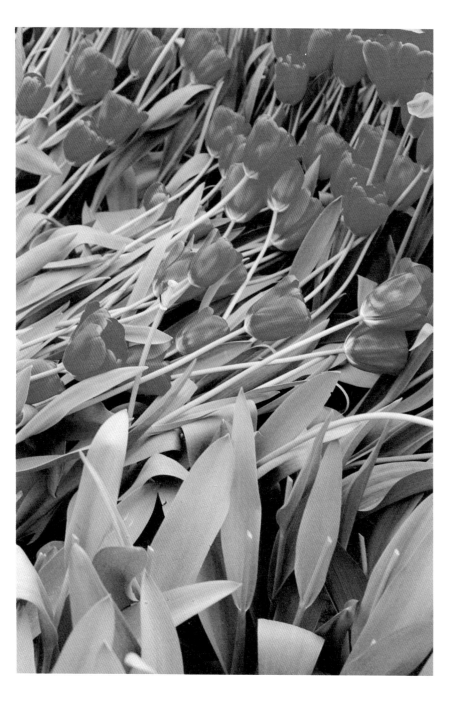

사랑이 끝난 뒤에 무엇이 남을까.

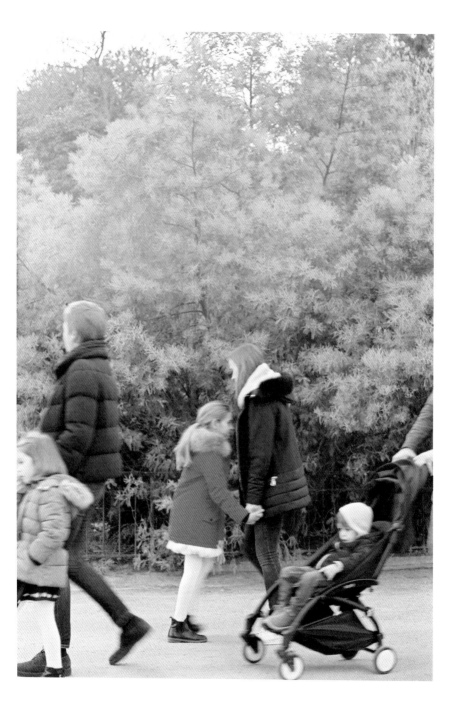

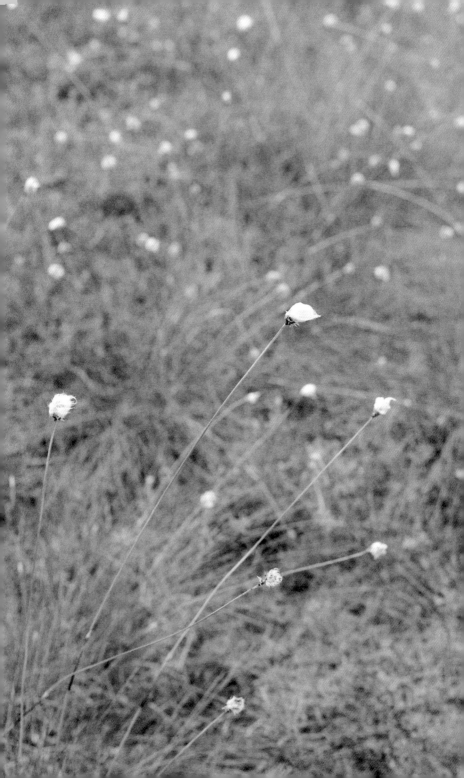

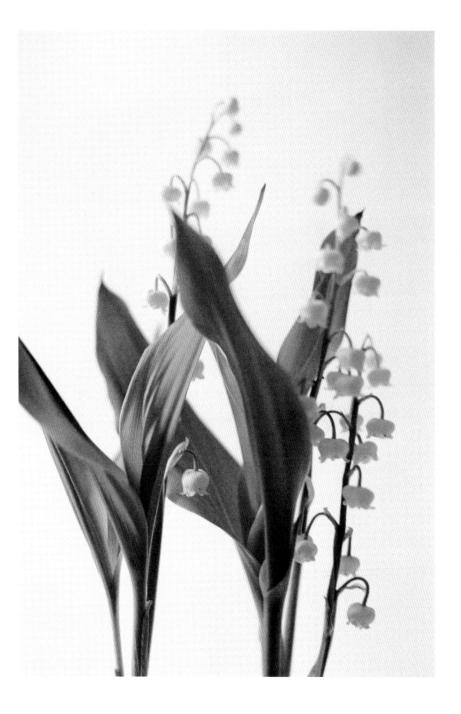

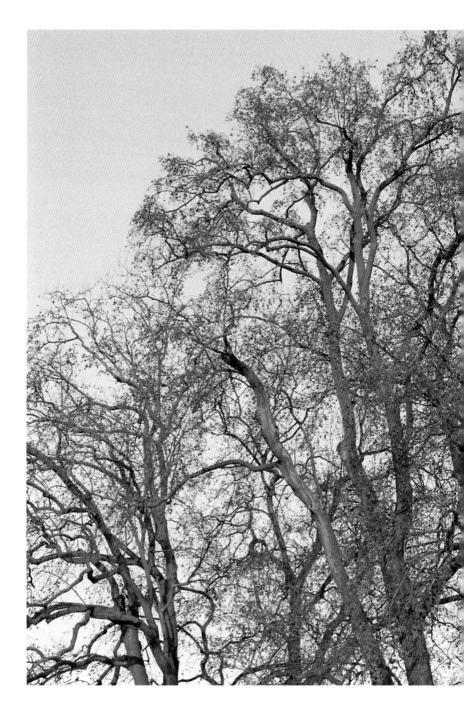

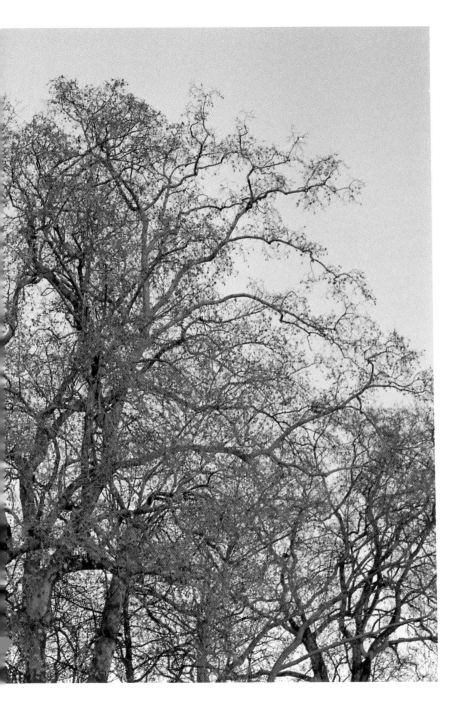

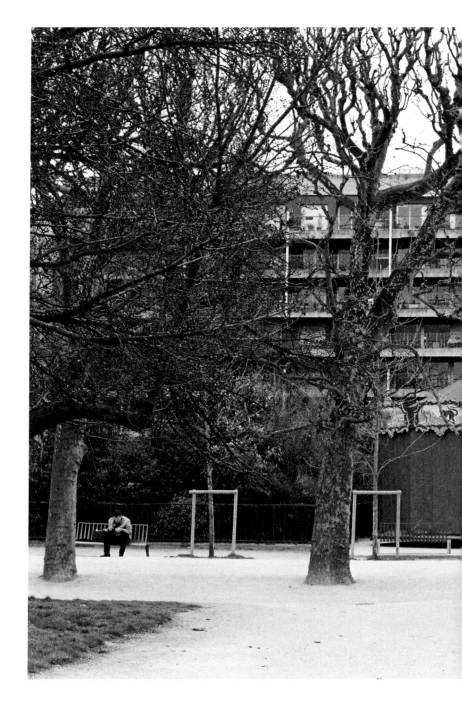

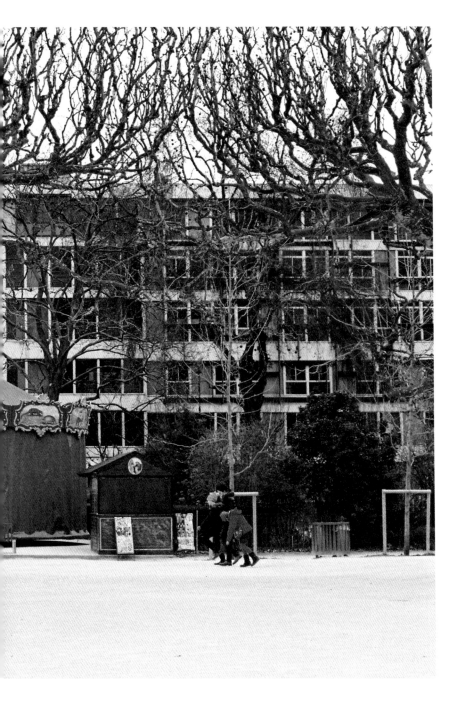

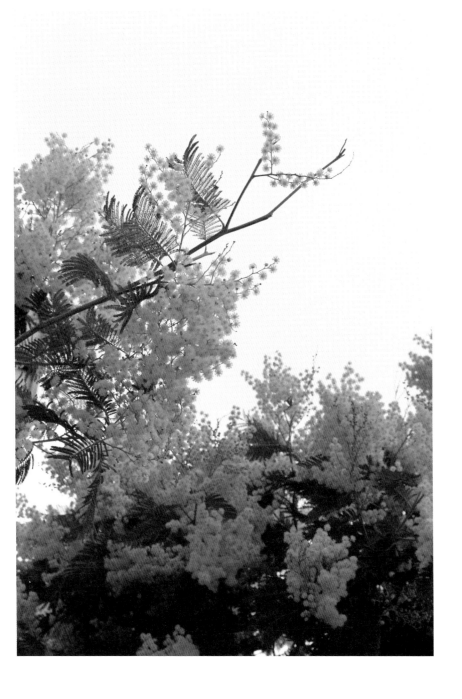

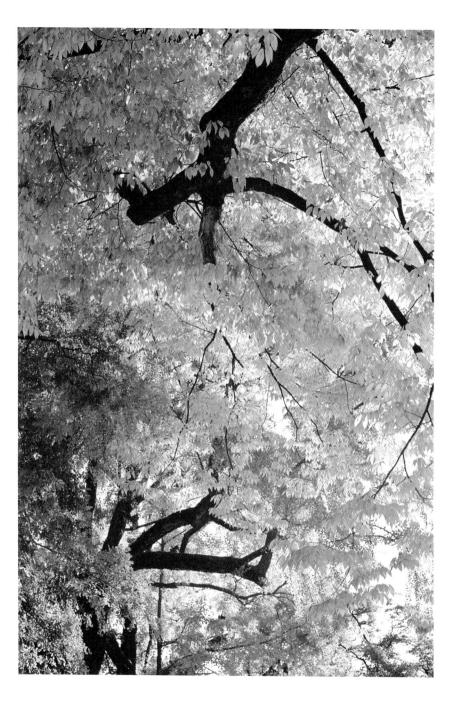

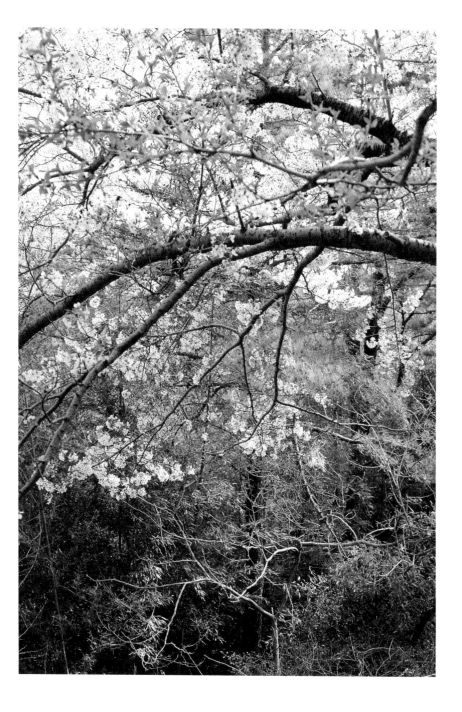

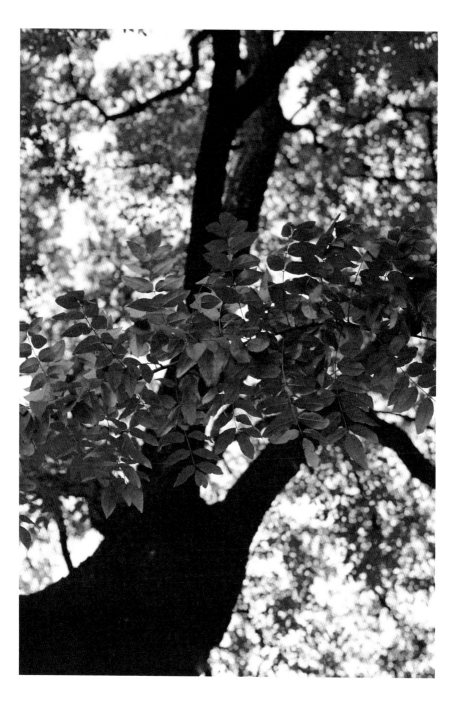

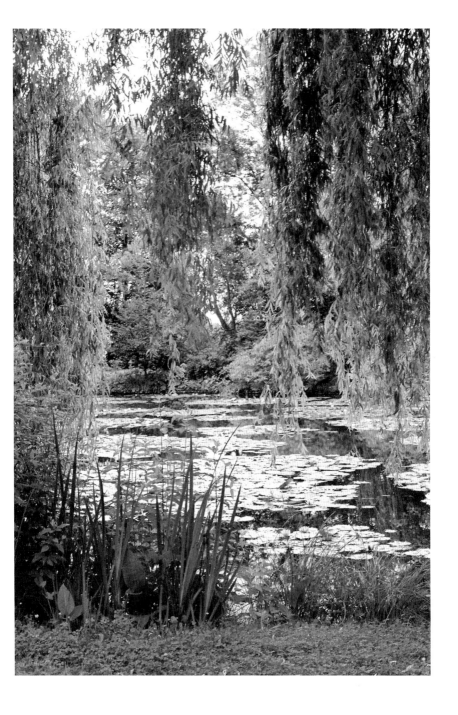

인류 최초로 기억의 기술을 고안한 사람은 그리스의 시인 시모니데스다. 그는 한 연회에 참석했다가 두 소년이 찾는다는 소식에 밖으로 나갔고, 그 직후 땅이 흔들려 저택이 무너졌을 때 홀로 목숨을 건졌다. 이미 자취를 감춘 두 소년이 그가 시에서 종종 예찬한 쌍둥이 정령임을 그는 알아보았다. 유일한 생존자가 된 시모니데스에게 파도처럼 사람들이 밀려왔다. 죽은 자의 흩어진 몸을 찾을 수 있게 도와달라고. 혹은 적어도, 그가 있었음을 확인해달라고. 그가 있었어야만, 그를 애도할 수 있기 때문에.

무너진 저택의 폐허에 서서, 시모니데스는 죽은 자들이 있었던 자리를 손으로 가리켰다. 저기, 저 자리에 연회의 주최자가 앉아 있었고, 그 옆에는 그의 사랑하는 이가, 저기 맞은편 술잔이 깨어진 자리에는 호탕한 웃음을 웃던 이가, 뭉개진 빵 앞에 조용했던 이가, 포크가 나뒹구는 곳에 대화를 이끌던 이가, 꽃잎 떨어진 자리에 고개 끄덕이던 이가, 저기, 저기, 있었던 이가, 있었노라고. 사람들은 그의 말에 따라 흩어진 조각들을 주워 들었고, 있었던 이가 없어진 것을 마침내 받아들이고 울었다.

그날 시모니데스는 공간에 기대 기억을 길어냈다. 우리가 생의 많은 순간을 장면으로 기억하듯이. 삶에는 장면이 되는 순간과 채 장면이 되지 못하는 순간들이 있어, 허다한 얼굴이야 희미해져도, 장면 속 당신이 어디에 앉아 있었는지, 그때 당신의 왼쪽 뺨으로 겨울 한낮의 햇살이 쏟아지던 것을, 나는 잊을 수가 없는 것처럼. 그러므로 언제고 보다 많은 것을 기억하기 원했던 가련한 인류는 가능한 한 많은 순간을 장면으로 만들어야 했고, 존재의 판별을 도울 만한 공간적 지표들을 망막에 새겨야 했다. 그것이 시인의 기억술이다.

그리고 이때 기억은 애도를 위한 것이다. 장례에 영정 사진이 필요한 까닭이다. 다른 누구도 아닌 그 사람이 죽었기 때문이다. 그 사실을 우리는 사진 속 얼굴을 마주할 때 실감한다. 당신이 없어졌다는 것을. 사진에 대고 절한 뒤 몇 개의 음식을 앞에 두고 우리는 길어낸다. 저마다의 삶 속에서 당신이 있었던 먼 장면들을. 당신이 있었던 날들이 얼마나 아름다웠는지를. 폐허가 된 연회장의 흩어진 잔해를 밟고. 그것이나마 남기려 최초의 정물화를 그렸을 먼 옛날의 화가처럼. 첫 번째 사진가처럼.

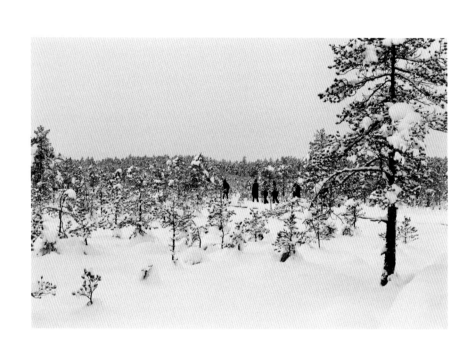

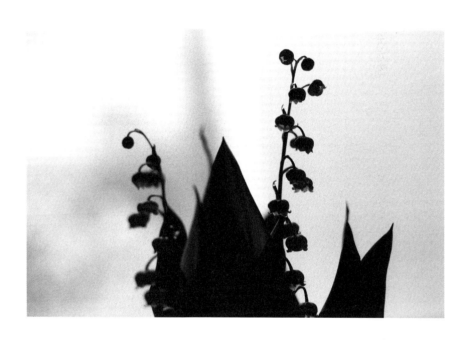

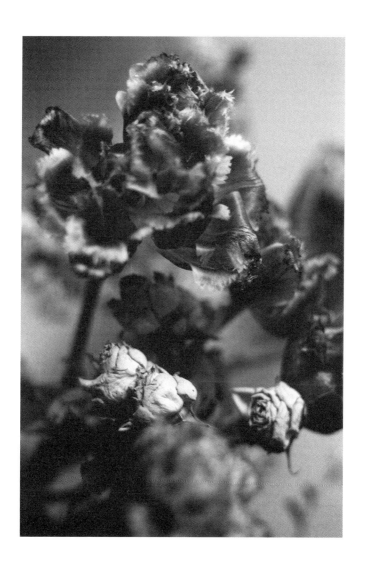

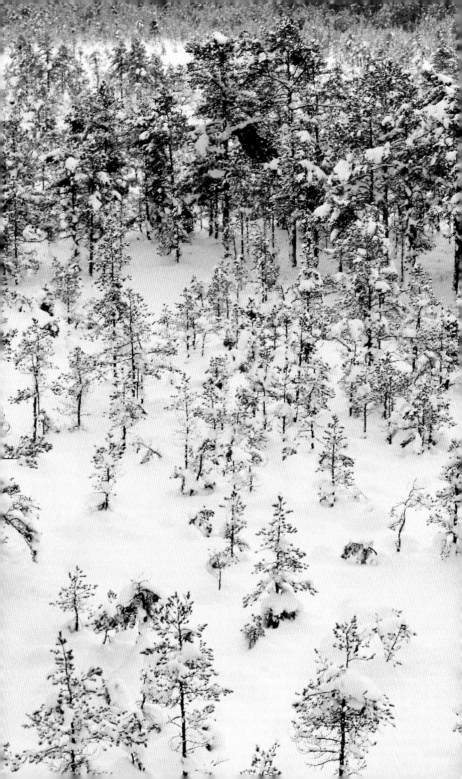

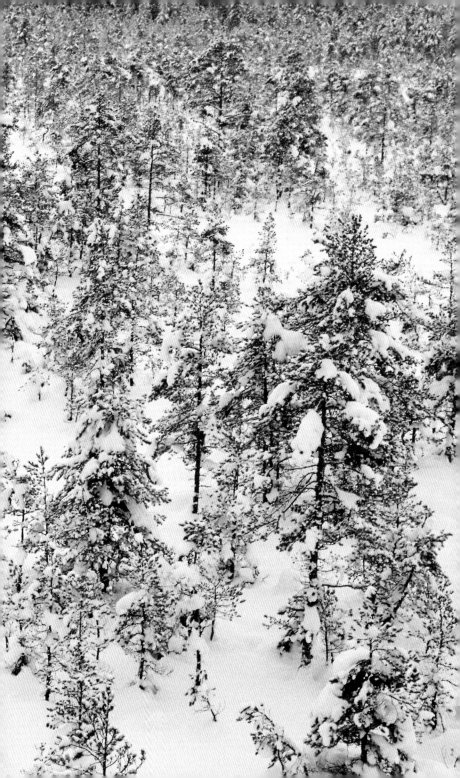

그러나 우리는 카메라와는 다른 방식으로 세상을 보며 살아간다. 눈은 담고 싶은 것만을 선별한 뒤 나머지를 말끔히 프레임 밖으로 밀어낼 재간이 없다. 정면을 응시하는 시야 모퉁이로 곁을 스치는 당신의 어지러운 춤이 담긴다. 나는 당신을 보지 않을 수 없다. 나는 당신을 본다. 내가 보는 당신은 사진 속 당신과 다르다. 춤추는 당신의 몸 둘레로 함께한 세월이 자글거린다. 당신의 눈 속에 언젠가 고였던 눈물이 아직 빛나고 있다. 당신은 그 모든 것이다. 나는 그것을 본다.

사진으로 남은 모든 풍경은 결코 내가 바라본 그대로일 수 없다. 셔터를 누를 때마다 나는 탄식한다. 이것을 담을 수 없다. 이것은 지나갔다. 그런데도 시간이 흘러, 훗날 현상된 사진을 보며 어떤 이들은 경탄할 것이다. 그 숲이 아름답다고. 어쩌면 나도 홀린 듯 벅찰 것이다. 그 숲의 아름다움이 마치 사진 속에 박제된 꼭 그만큼이었던 것처럼. 짐짓 충분하다는 듯이. 거짓된 향수에 자족하며. 그러나 동시에 나는 알고 있을 것이다. 빼곡한 나무들의 한가운데서 하얀 입김으로 경탄했던. 그 숲과 이 사진은 같지 않다.

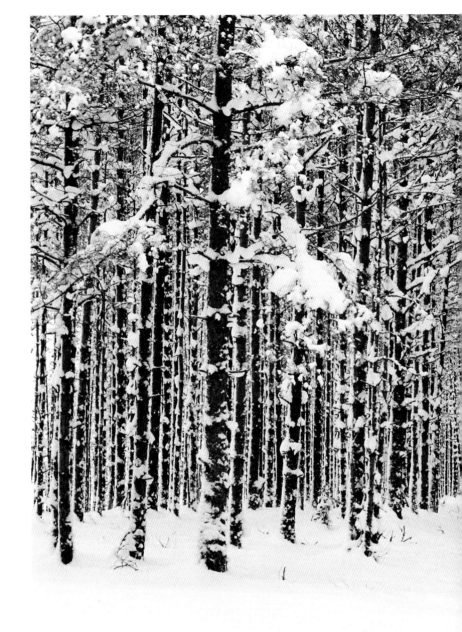

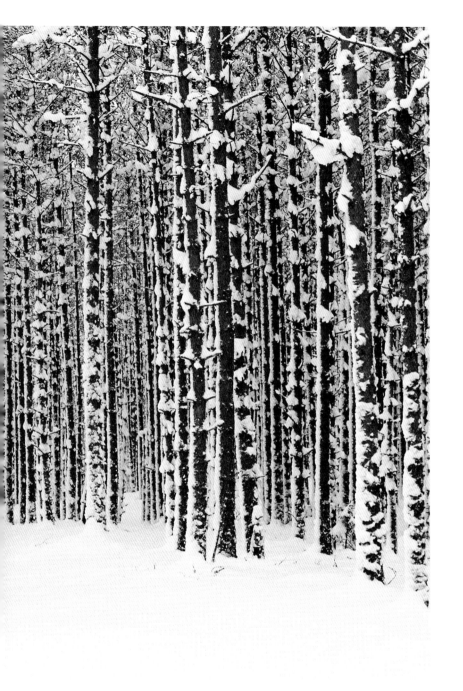

그럼에도 불구하고 사진이 확증하는 것은 그 숲이 있었다는 사실이다. 눈앞에 사물이 없더라도 정물화를 그릴 순 있지만 당신이 없었다면 이 사진이 남아 있을 리 없다. 나는 디지털 시대의 허다한 조작 가능성을 외면하고, 거기 틈입할 폭력의 위험만은 잊지 않은 채, 다만 바르트를 따라 조금은 옛날에 서서, 경외하듯 이 말을 쓴다. 사진의 근본은 그 대상이 존재했음을 증명하는 데 있다. 사진기의 전신인 카메라 옵스큐라 – 어두운 방 – 의 어둠을 선회하여, 너무도 명백한 것, 그리하여 환하고 아픈 것에 대해 이야기하며 바르트가 『밝은 방』을 쓴 이유다.

> 사진 속에서는 무언가 작은 구멍 앞에 포즈를 취했고 거
> 기 영원히 머물러 있었다.[1]

사진 앞에서 우리는 이 사실을 믿는다. 어떤 그림 앞에서, 어떤 문장 앞에서도 믿지 않는 것을. 그리고 이 믿음에 슬픔이 스민 다. 있었다, 라는 저 판명한 사실은 과거형이기 때문이다. 마치 영원히 있을 것처럼 그때 당신이 있었다는 사실을 확인하는 것은 더 이상 그렇지 않음을 확인하는 일과 너무도 가깝기 때 문에. 지금 당신이 살아 있더라도, 우리가 손을 잡고 있더라도 이는 마찬가지다. 당신의 사진을 볼 때, 나는 당신이 죽을 것을 동시에 본다. 어느 미래에, 당신이 죽어 없을 것이라고, 사진은 끝없이 말하고 있다.

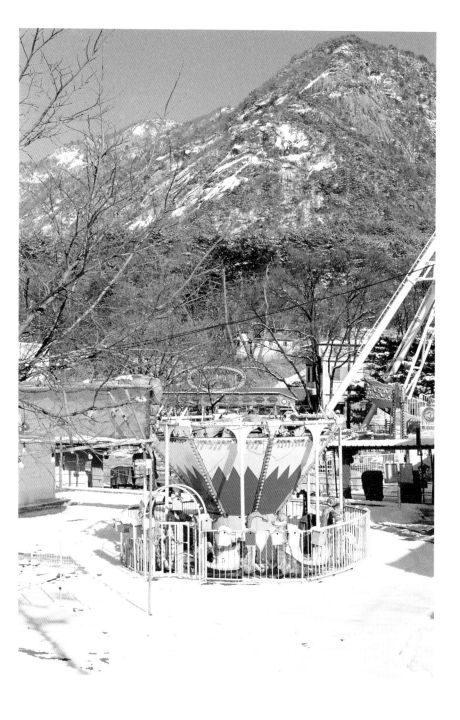

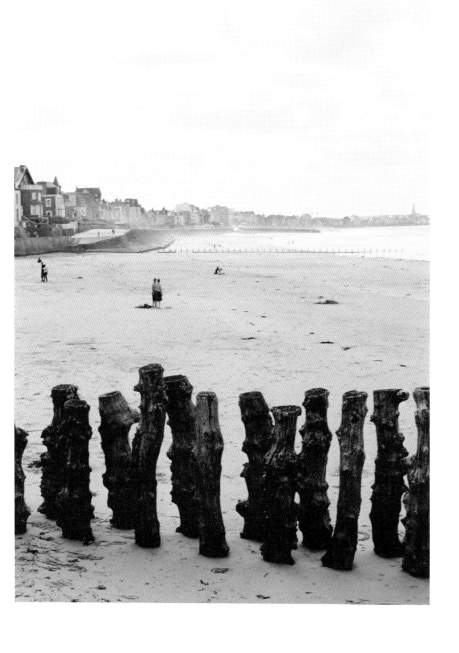

누렇게 바래 희미해져가는 이 사진이 언젠가 나로 인해서
는 아닐지라도 – 그러기엔 내가 지나치게 미신을 믿는다 –
나의 죽음과 더불어 쓰레기통에 버려질 때 함께 없어지는
것은 무엇일까? 그것은 "생명"(생명은 살아 렌즈 앞에 포
즈를 취했었다)일 뿐 아니라 때로는 뭐랄까, 사랑이다.[2]

바르트는 언젠가 사진과 함께 기어이 소멸할 사랑을 이야기했
다. 그리고 나는 이 문장으로부터 도리어 사랑의 잔존을 읽어
낸다. 그때까지, 사랑이 있을 것이다. 종이로 인화된 사진의 소
멸이야 그다지 안타까울 것 없는 시대. 혹여 저장된 파일이 지
워지더라도 사진은 사라진다 할 수 있을까. 어쩌면 사진은 애
초부터 물성을 갖지 않는 것 같다. 그리하여 역설적으로 사라
지지도 않을 것 같다. 촬영된 이미지를 일별하는 것만으로 내
게 그 사진은 영영 존재한다. 한때 사랑이 있었던 것을 증명하
며. 그리하여 사랑이 끝난 뒤에, 사랑이 남을 것이다.

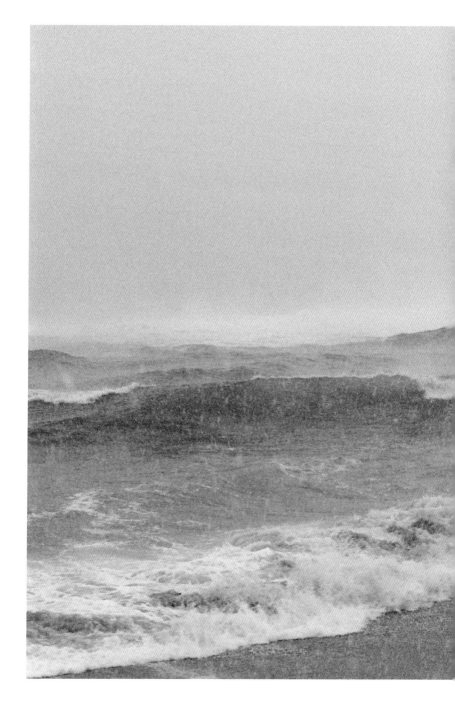

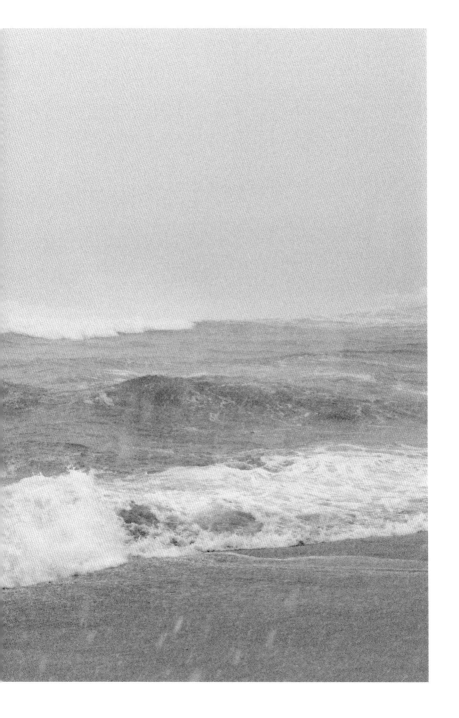

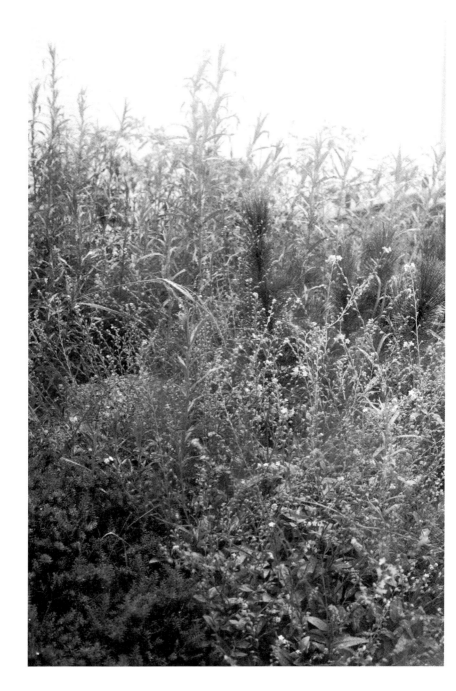

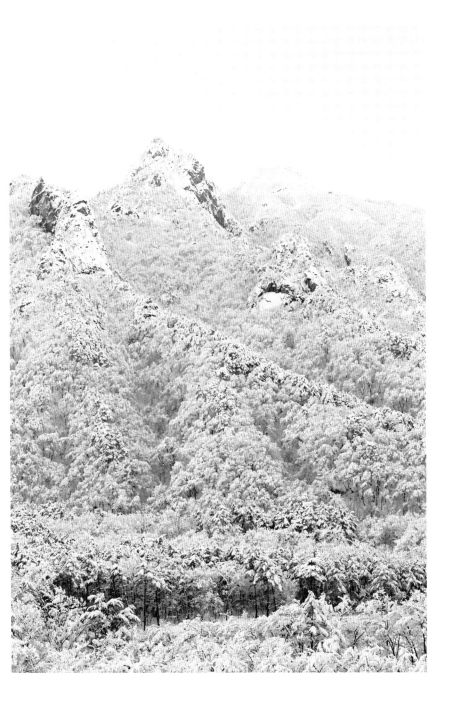

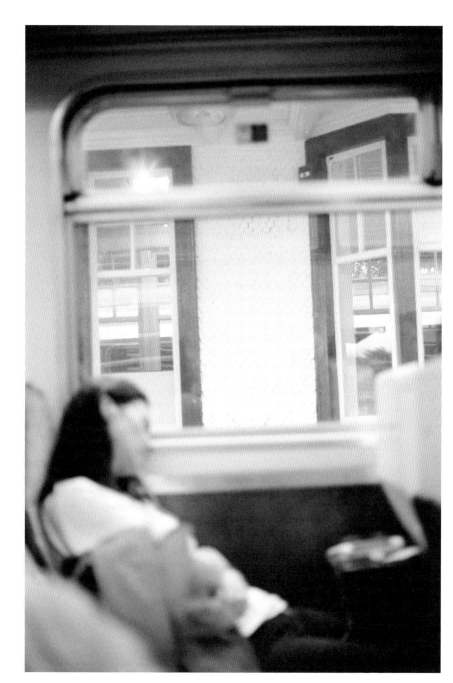

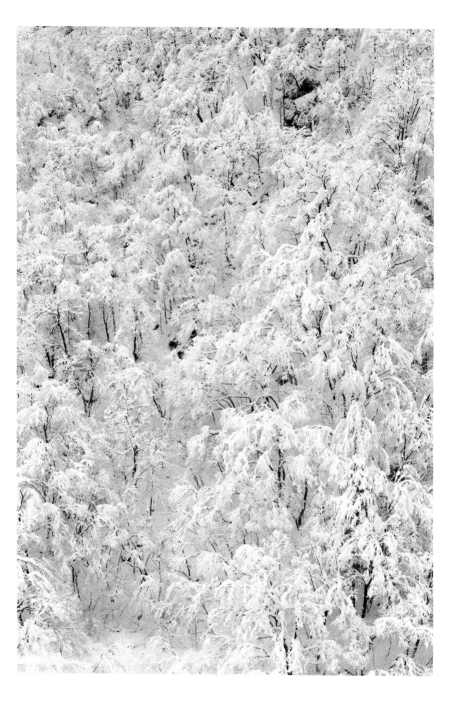

이때 사랑은 여전히 과거형일까. 아니면 선형적인 시간의 흐름을 탈주하여, 시대착오적으로, 현재형일까. 수많은 시대착오적인 고통이 그러하듯이.

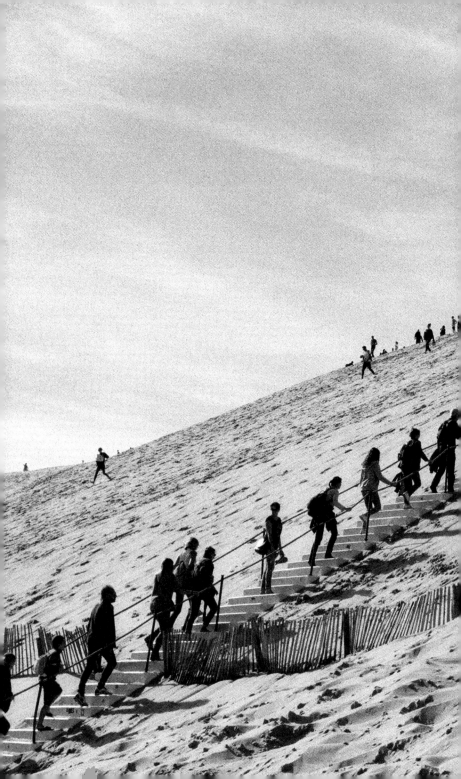

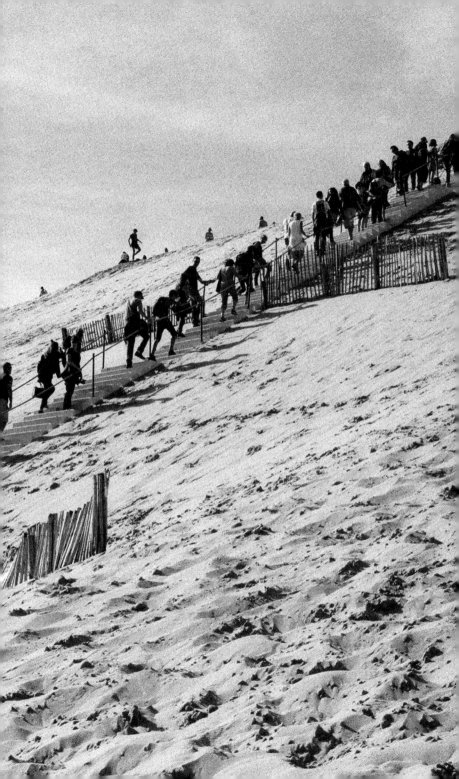

그 숲에 들어서던 순간은 기억에 없지만, 거기 빨간 사과로 뒤덮인 한 나무 앞에 서 있던 나를 발견한 순간을 기억한다. 나는 너무도 아연실색해 몇 걸음 물러섰다. 이 뒷걸음질에 대해서라면 나보다 내 몸이 더 잘 기억하고 있다. 그 후 언제든 등을 돌리거나 뒷걸음칠 순간이 올 때마다 나는 그 나무와 빨간 사과들을 본다. 당시 나는 한참을 굶은 채였는데, 별안간 열매로 뒤덮인 나무 한 그루가 눈앞에 솟아 있던 것이다. 손을 뻗어 따기만 하면 됐는데도, 나는 놀라움으로 경직된 채 그저 서 있었고, 서 있을수록 더욱 몸이 굳어갔다.

마침내 나는 주저앉아 땅에 떨어진 반쯤 썩은 작은 사과한 알을 먹었다. 먹고 난 후에 잠이 들었다. 깨어났을 때하늘은 이미 붉게 물들어 있었고, 나는 무엇을 할지 몰라무릎을 꿇고 앉았다. 지금도 나는 그 자세의 감각을 몸에지니고 있어, 이따금 무릎을 꿇게 될 때면 저 나무 사이로빛나던 석양이 떠오르고, 마음속에 안도감이 차오른다.[3]

우크라이나의 한 숲이었다. 열 살이 채 안 된 유대인 소년이 수용소를 탈출해 홀로 도망하던 나날이었다. 이후 살아남은 아이는 짐짓 이 시절을 오래도록 망각했다. 그것은 생존을 위한 장치였다. 너무 아픈 기억들이 생생히 들러붙을 때 그 흡착에 영혼을 내어주면 사람은 추락하므로. 우선 살기 위해서 잊어야 할 것들을 잊은 것이다. 안간힘을 다해 덮은 것이다. 그러나 주욱 그대로 살아갈 수는 없는 일이다. 어쩌면 그것은 삶이라고 말할 수 없다. 그렇다면 어떻게 삶을 되찾을 것인가. "살아남음으로부터 어떻게 살아남을 것인가."[4]

디디-위베르만은 저 두 개의 살아남음을 각각 생존^{survie}과 후생^{survivance}으로 일컫는다. 당면한 생존을 위해서라면 침묵은 약이 될 수 있다. 그러나 그 생존 너머로 후생이 이어질 때, 한때는 투쟁의 일환이었던 저 모면과 다시 맞서 싸워야 할 때, 최초의 살아남음 이후에도 하염없이 되풀이해 살아남아야만 하는 우리는 때로 침묵의 공동을 뒤져 기억의 말들을 길어 올린다. 아마도 정신보다 육체를 의지하여. 지금도 생생한 뒷걸음질과 무릎 꿇음을 의지하여. 그렇게 아하론 아펠펠드는 소설 『한 생의 이야기』를 썼다.

제2차 세계대전이 끝나고 50여 년이 훌쩍 지났다. 가슴은 많은 것을 잊었으며, 특별히 장소들, 날짜들, 사람들의 이름이 잊혔다. 그럼에도 나는 여전히 그날들을 온몸으로 감각한다. 비가 올 때나 날이 추울 때, 거친 바람이 불어올 때면 나는 다시 게토에, 수용소에, 오래도록 몸을 숨겼던 그 숲속에 있다. 단언컨대 기억은 몸속 깊이 뿌리내린다. 그 기억 속으로 멀리 떠나기 위해서는 불어오는 썩은 짚단의 냄새나 찢어지는 새의 울음소리면 충분하다.[5]

지금 비가 내리고, 몸은 그때로 간다. 질퍽한 흙이 밑창을 감아쥐어 까마득히 끌어내릴 때, 미처 떼지 못한 그 한 걸음만으로 발은 그때의 썩은 발톱에게로 돌아간다. 그러니 기억이란 얼마나 물리적인가. 몸에게 있어 기억한다는 것은 동시에 다시 아픈 것. 인과도 설명도 없는 침묵 속에서 처음처럼 다시 겪는 것. 그 몸을 데리고 사는 것이 우리의 후생이다. 그런즉 단지 과거의 복권을 위해서만 어떤 작가들이 글을 쓰는 것은 아니다. 지극히도 현재적인 고통을 더듬어 그것에 이름을 주기 위해서, 작금의 살아남음을 위해서 쓰는 것이다.

이상하지, 나는 그날의 어떤 것도 기억할 수 없다. 그 냇
물 외에는 아무것도.[6]

샤를로트 델보의 「냇물」이라는 글은 위의 문장으로 시작된다. 기실 아우슈비츠의 하루하루는 닮아 있고, 그날의 일정 또한 자명한 흐름을 따랐을 터인데, 기이하리만큼 선명한 저 냇물만이 어떤 맥락도 없이 솟아 있는 오늘, 기억의 공백 위를 서성이며 작가는 써 내려간다. 무언가를 정돈하기 위해서가 아니라, 도리어 어지러이 몸에 남은 감각의 무질서를 실시간으로 더듬어가기 위해. 너무도 육체를 닮은 그의 문장들은 난삽하고, 모순적이며, 때로 허구적이지만, 언제나 진실할 것이므로.

그날 아침 그의 행렬이 왼쪽 문으로 나갔는지 오른쪽 문으로 나갔는지 그는 알지 못한다. 얼마나 걸었는지, 무슨 일을 해야 했는지도. 노역을 감시하던 독일인 정치수감자에 대해서는 기억이 남아 있는데, 과거 사회주의 운동을 하다 히틀러 집권 이후 8년여간 온갖 수용소를 떠돌아온 그가 모든 순간에 숨을 헐떡이며 괴성을 질렀기 때문이다. 막대기를 마구 휘두를 때면 그는 매번 옆구리를 가격했으며 교묘히 피할 만한 시간을 남겨주었다. 계속 소리치면서. 그런데, 그날의 노역은 무엇이었을까.

셈해보자면 4월 초였을 것이다. 도착 이래 67일이 흐른 뒤였고, 함께 온 230명의 레지스탕스 활동가 중 아직 70명이 살아 있었다. 티푸스로 많은 이들이 죽어갔던 그즈음엔 비바, 카르멘, 룰루, 마도와 꼭 붙어 다섯이 함께 일했다. 그들 넷이 아직 티푸스에 걸리기 전에. 늪지를 가래질할 때, 벽돌을 옮길 때, 무너진 집을 치울 때, 모래로 가득 찬 화차를 밀 때 그들이 어떻게 몸을 움직였는지 또렷이 생각난다. 그런데 그날의 기억 속에는 그들이 없다. 오직 자신과 냇물뿐이다. 이것은 틀린 기억임이 분명하다.

여느 때처럼 점심을 먹었을 것이다. 배급받은 수프를 비웠을 때 감시관이 외쳤다. 원하는 사람은 냇물에서 몸을 씻어도 좋다고. 화창한 날이었다. 4월이었다. 그 날짜만은 확실한데 왜냐하면 밤마다 머리를 맞대고 그들이 필사적으로 셈을 이어가고 있었기 때문이다. 혹시라도 살아 돌아갔을 때 누군가 묻는다면 수잔이, 로제트가 며칠에 죽었는지 말해주기 위해. 델보는 냇가에 도착했다. 얼음이 녹아 흐르기 시작한 게 언제였을까. 흐르는 물을 본 건 처음인지도 모를 일이다. 물은 풀밭 옆을 흐르고 있었다. 그래, 이제 풀밭이 기억난다.

지금 생각해보면 놀랍게도 공기 중에 연기 냄새가 나지 않았다. 그렇다면 화장터에서 먼 곳이었을까. 원피스를 걷어 올릴 때도 악취가 나지 않았던 걸 보면 제 몸의 더러움에 둔감해진 코가 더 이상 어떤 냄새도 맡지 못했던 것은 아닐지. 봄이 와 겨우 신발이 마른 참이었다. 젖지 않게 살금살금 냇물로 향하며, 일 분 일 초도 낭비하지 않기 위한 몸짓과 동선을 계산했다. 신발을 벗고 재킷으로 덮어둔 뒤, 67일 만에 양말을 벗었다. 잘 벗겨지지 않아 힘을 줘야 했고, 뒤집힌 양말 안쪽에 보라색 발톱들이 기묘한 무늬를 그리며 붙어 있었다.

그런데 냄새란 참 이상하지. 그날 도착 이래 처음으로 팬티를 벗을 때조차 악취를 느끼지 못했으니. 오물로 만든 물거름 냄새, 썩어가는 시체 냄새는 수용소에서 돌아온 후에도 얼마나 오래도록 남아 있던가. 긴 세월 날마다 두 번 이상 비누로 박박 문대어 몸을 씻어야 했던 것을. 그는 물속에 발을 담갔다. 물은 차가웠고, 겨우 발목까지 올 뿐이었지만. 얼마나 놀라운 감각이던지. 피부에 물이 닿는다는 것은. 그러나 경탄할 시간이 없다. 옷이 젖지 않도록 어색한 각도로 몸을 기울여 재빨리 얼굴을 문지른다. 특별히 귀 뒤쪽을.

그렇게 씻으며 무슨 생각을 했던가. 도착한 날 머리를 민 직후에 했던 마지막 샤워를 떠올렸을까. 그날 막사에 들어서기 전, 옷을 벗고 모든 소지품을 가방에 남겨둬야 했을 때, 그는 몰래 작은 향수병을 비웠다. 마지막으로 받은 친구의 소포에 들어 있던 향수였다. 떠나오기 전까지 아껴 쓰느라 잠들기 전 뚜껑을 열고 코로 맡기만 한 적도 많았던. 그것을 목덜미에, 가슴골에 천천히 부었다. 물이 닿지 않도록 조심히 씻었다. 씻고 나온 그를 보고 친구들이 웃었다. 무슨 냄새가 이렇게 좋아. 네 옆에 있어야겠다. 이 좋은 냄새를 언제 또 맡겠어. 맡다. 이 동사를 발음한 목소리가 들려온다. 누구였는지, 얼굴은 보이지 않는다.

그러나 이는 짜깁기된 기억이다. 냇물 속에서, 그는 어떤 것도 생각했을 리 없다. 그저 빠르게 씻어야 했다. 얼마나 깨끗해졌을지 알 길이 없던 것은 다행인데, 알았더라면 의욕이 꺾였을 것이기 때문이다. 얼굴만 씻었을 뿐인데도 시간이 훌쩍 갔다. 그곳에서 유일하게 시간을 늘리고 싶던 순간이었다. 치마를 걷고 웅크려 앉아 밑을 씻으면서 어느덧 차가워진 발을 자갈에 문댔다. 금세 균형을 잃었으므로 발 씻기는 단념했다. 도착한 날 밀린 음모가 그새 자라 있었다. 물똥으로 뭉친 털을 근근이 풀어내는 데 힘을 썼다.

불쾌했고, 차가웠다. 배 속이 싸늘해졌다. 시간이 없었다. 굵은 모래를 한 움큼 집어 무릎에 대고 문질렀다. 피가 맺히면 옆으로 옮겨갔다. 허벅지가 붉그레해지는 것을 보며 피부가 맑아지는 거라 생각했다. 반대쪽 무릎을 닦으려던 차, 호각 소리가 들려왔다. 휴식이 끝났다. 급히 풀밭에 발을 문대고, 양말과 발톱과 신발을 챙겨 신었다. 재킷을 들고 대열로 달려갔다. 아마도 그랬을 수밖에 없을 것이기에 이렇게 써보았을 뿐, 여전히 아무 기억은 없다. 그는 오직 그날의 냇물만을 기억한다.

드니즈 우리는 돌아왔어요.

프랑수아즈 우리는 돌아왔죠. 당신들에게 말하기 위해.

 그리고 이렇게 서 있어요. 어색하게.

 무엇을 말할까. 어떻게 말할 수 있을까.

드니즈 우리가 떠나온 그곳에서는

 말들이 다른 의미를 가졌기 때문이에요.

프랑수아즈 단순한 말들이었죠.

 춥다, 목마르다, 배고프다.

 피곤하다, 졸립다, 두렵다.

 살다, 죽다.

드니즈 차이를 모르시겠다면

 그건 우리가 그 말들이 거기서 가졌던

 의미대로 그것들을 더 이상 발음할 수

 없기 때문이에요.[7]

델보의 문장들이 시대착오적으로 과거와 현재를 넘나들며 시공에 균열을 내는 것은 그 모든 고통이 지금에 와 정돈된 언어로 환원되는 일이 불가능하기 때문이다. 그의 희곡『누가 이 말들을 가지고 돌아갈 것인가?』의 마지막 장면에서 인물들이 고백하듯이. 어떤 사진도 그 숲을 온전히 담지 못하듯. 그럼에도 그 숲이 있었다는 것을 말해야 할 때. 혼이 나간 사람처럼 입 벌린 채 걷는, 눈앞이 보이지 않는, 나무껍질 같은 목마름이 있었다는 것을. 지금도 모든 곳에 있다는 것을 당신에게 어떻게 증명할까. 아마도 불가능한 봉합을 시도하기보다 더 큰 구멍을 파서. 그 구멍 속에 들어가 숨는 것이 기억이기에.「마시다」라는 짧은 글을 델보는 이렇게 끝맺는다.

> "목마르다"라고 말하는 사람들이 있다. 그들은 카페에 들어가 맥주를 시킨다.[8]

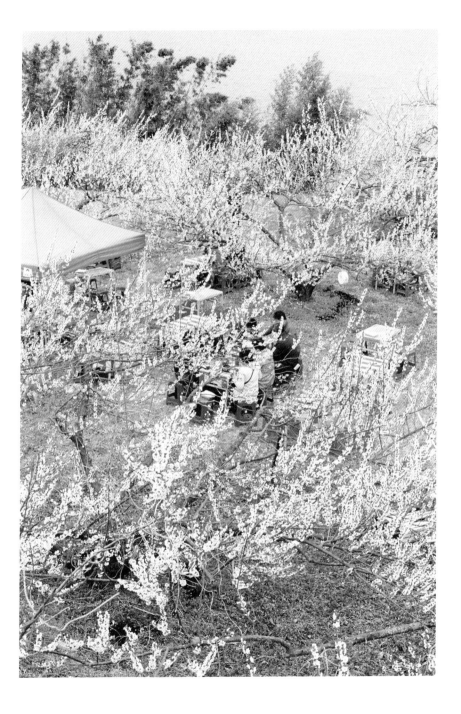

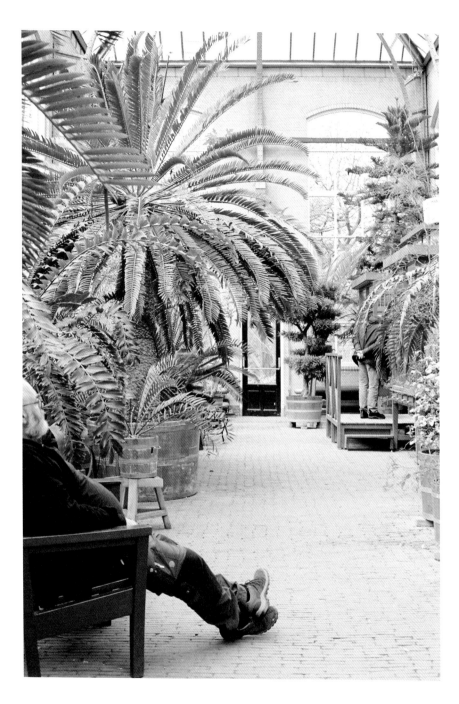

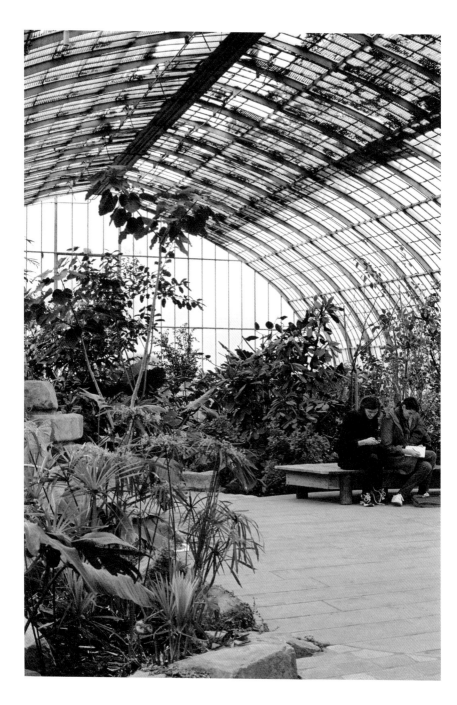

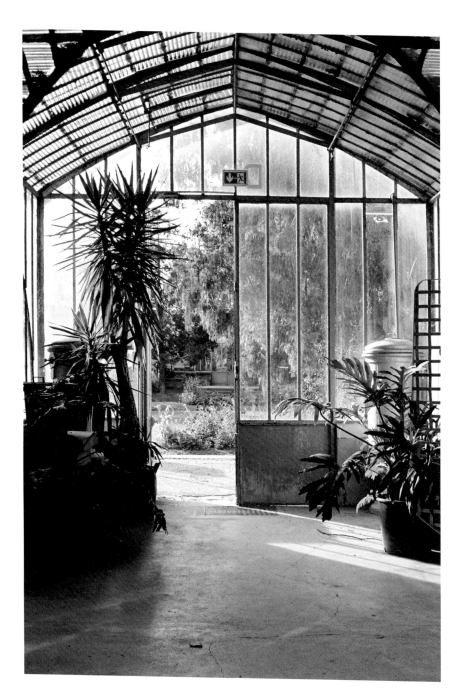

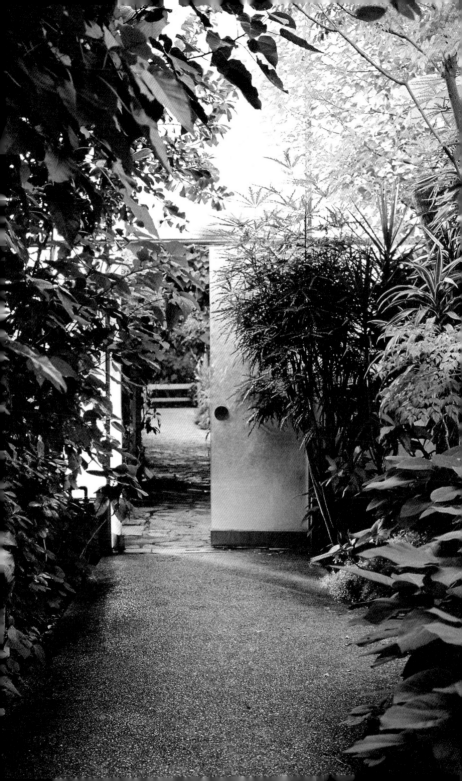

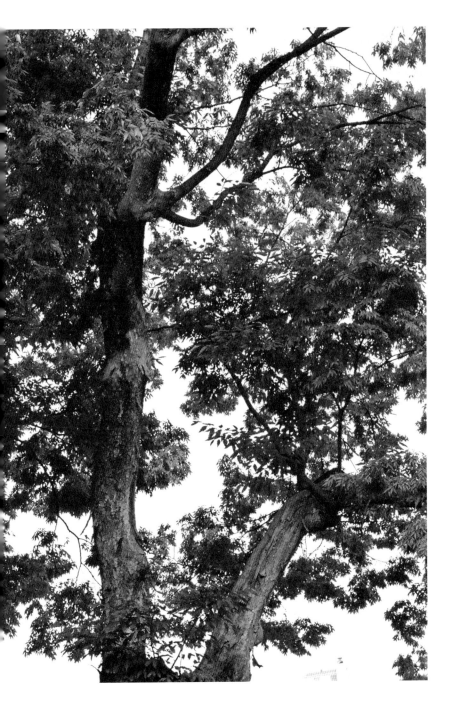

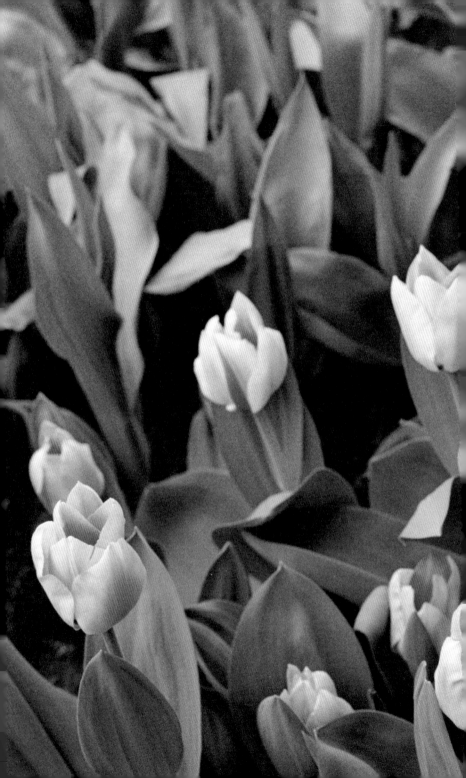

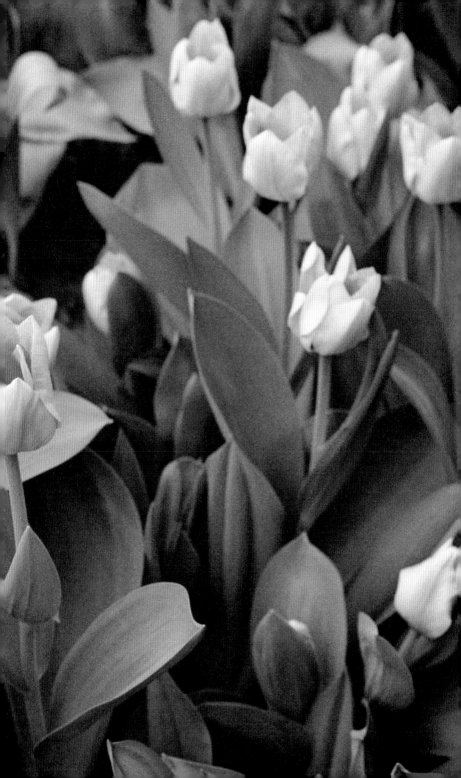

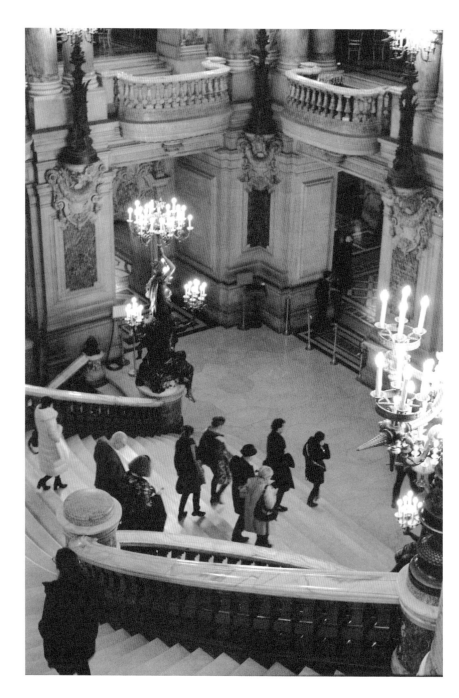

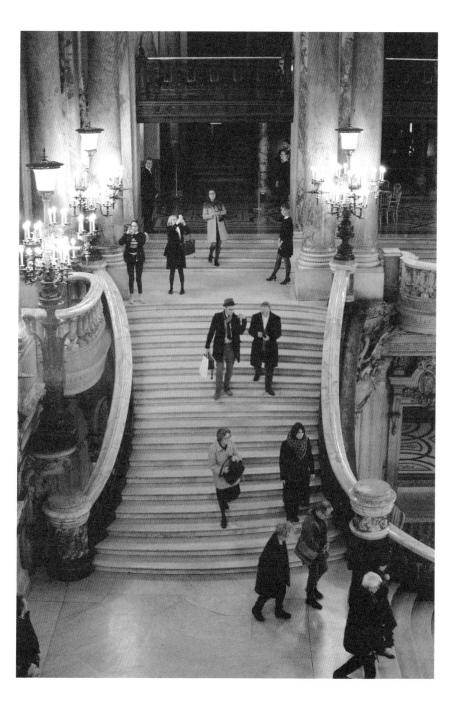

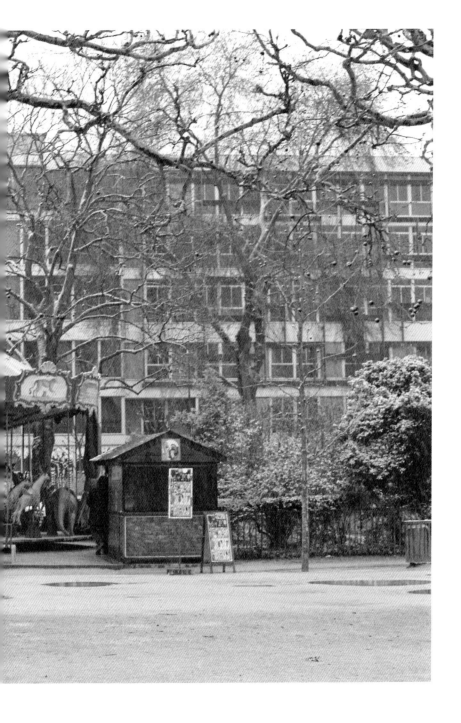

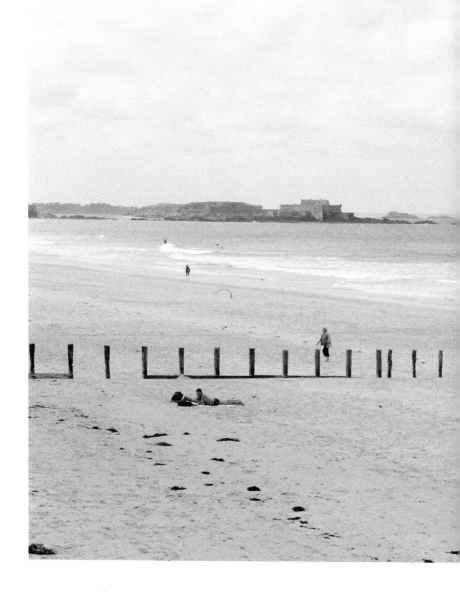

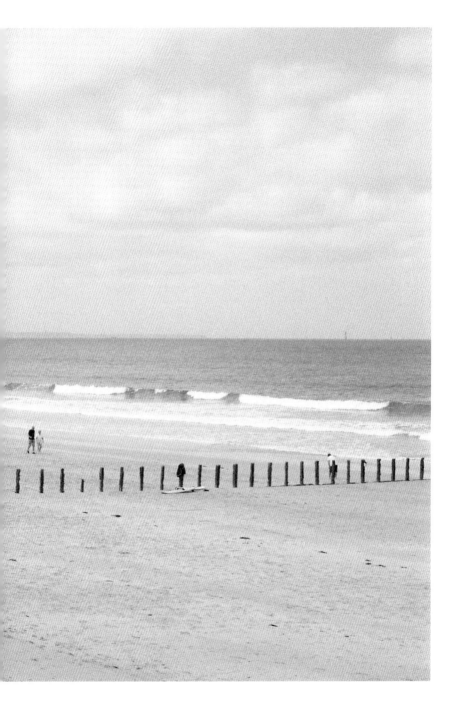

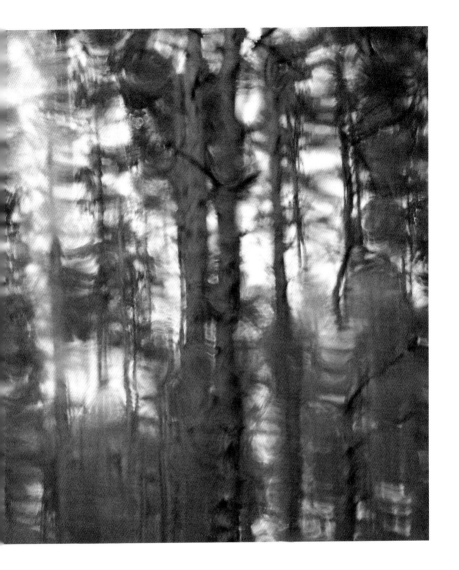

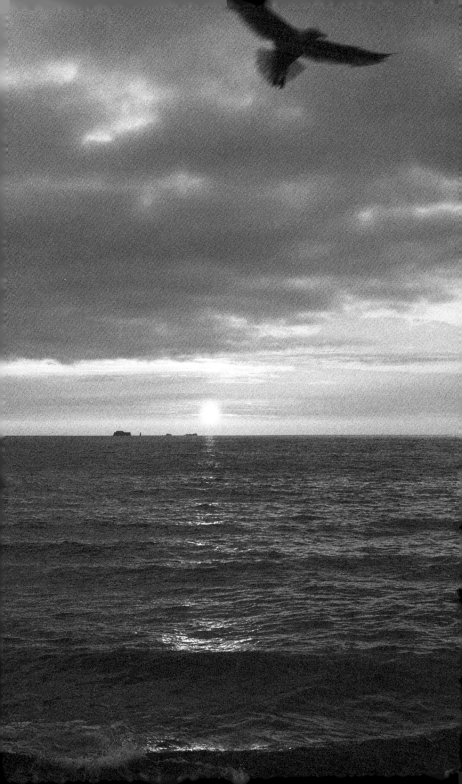

홀로코스트를 부정하는 사람들이 있었다.

거기서 찍힌 사진 몇 장을 기어이 빼돌려 세상에 전하려 한 사람들도 있었다.[9]

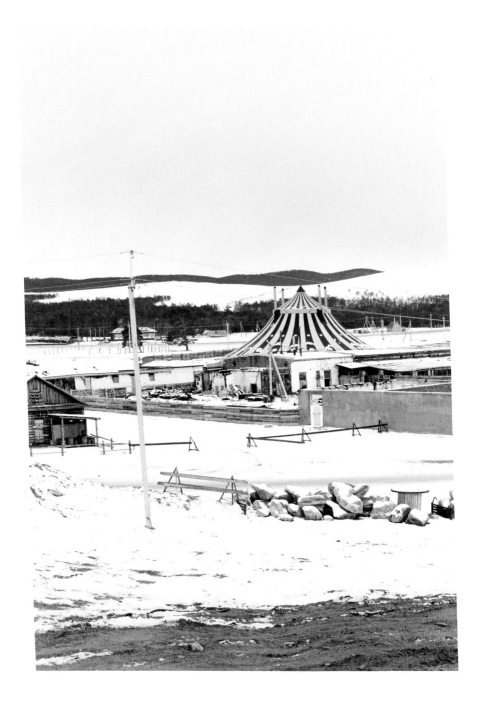

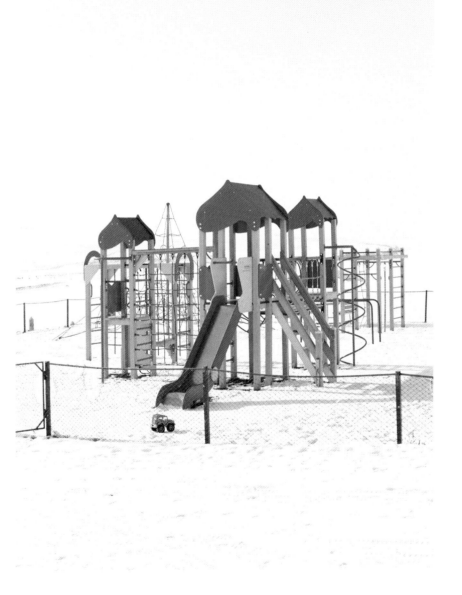

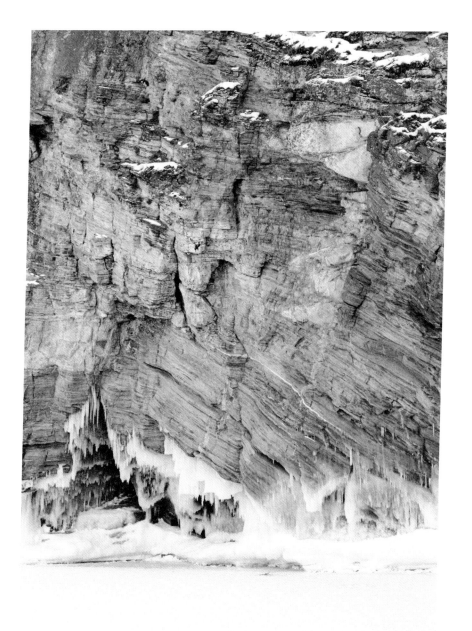

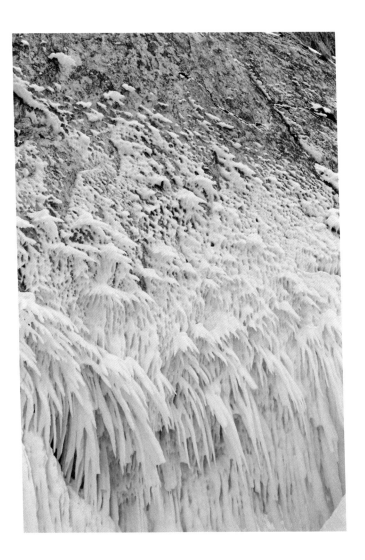

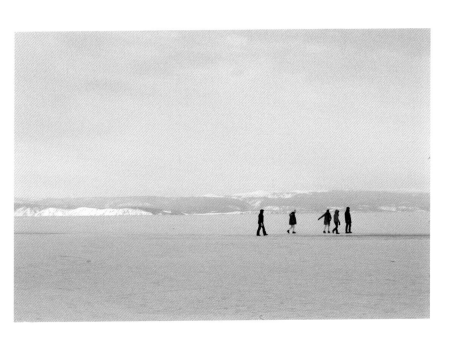

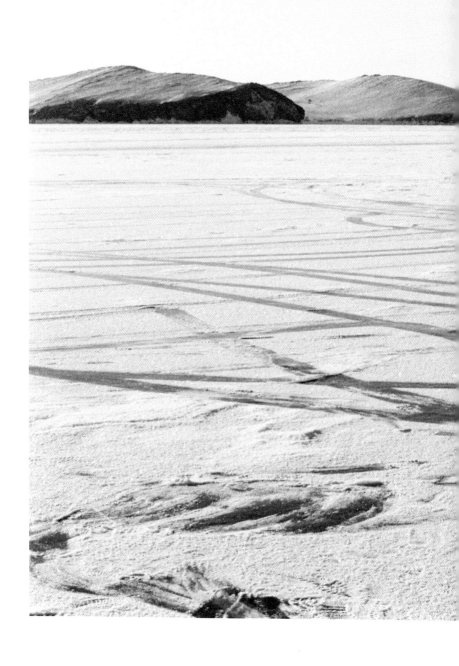

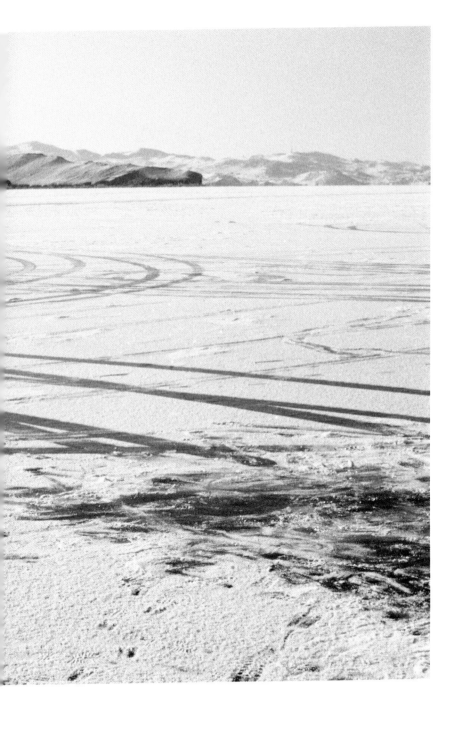

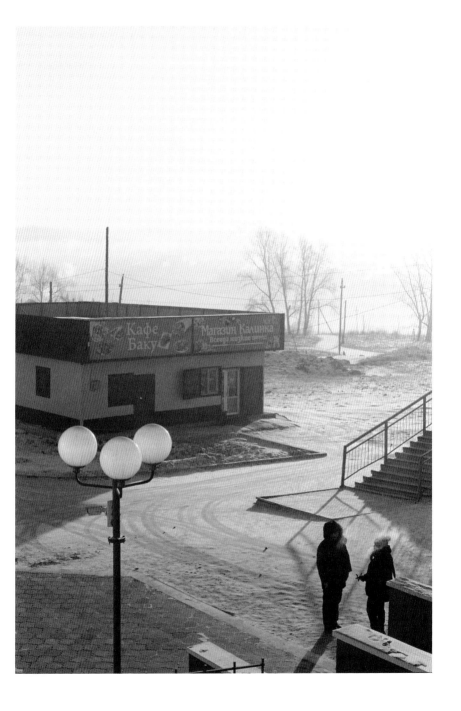

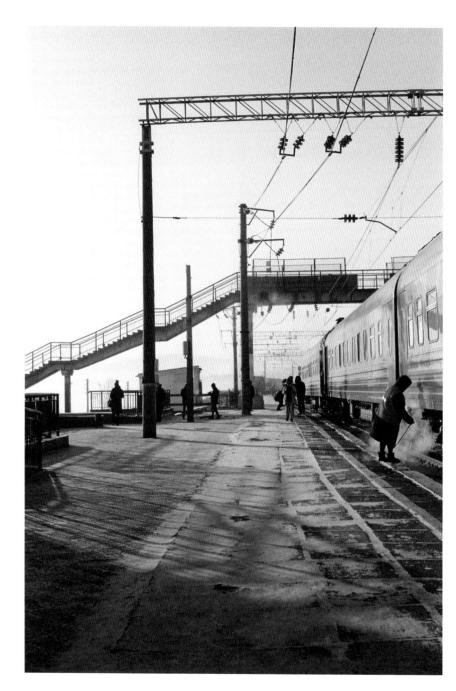

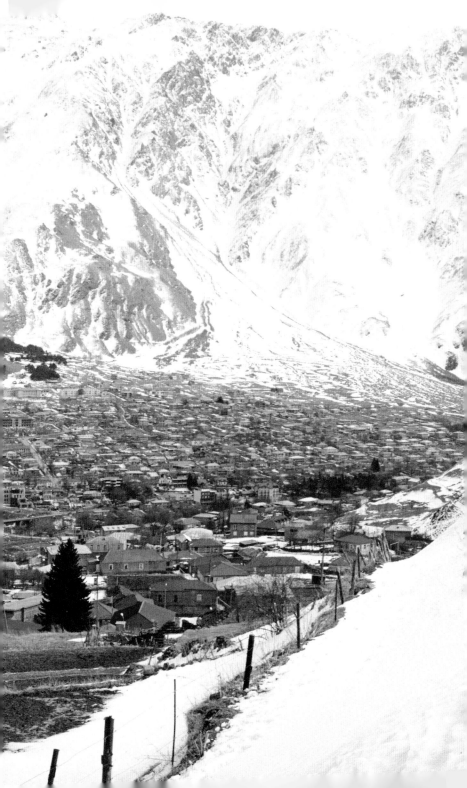

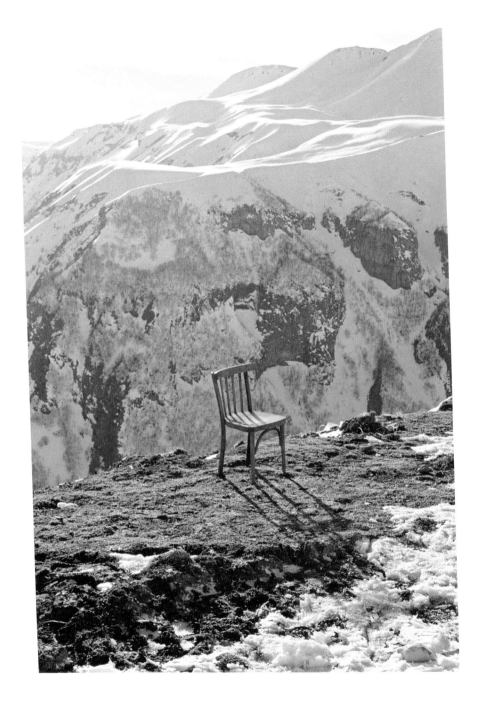

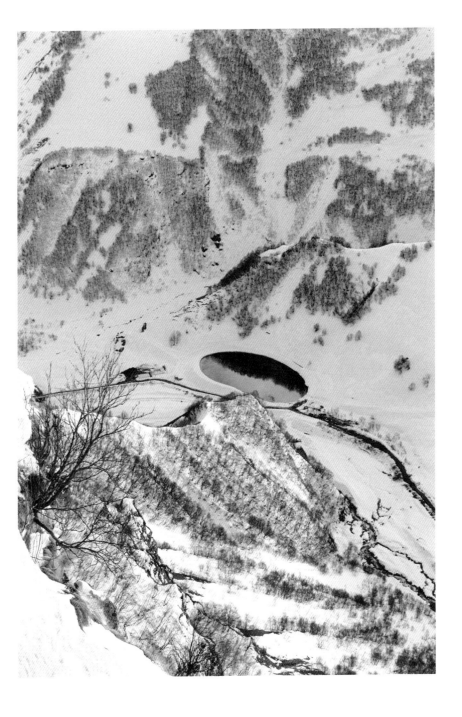

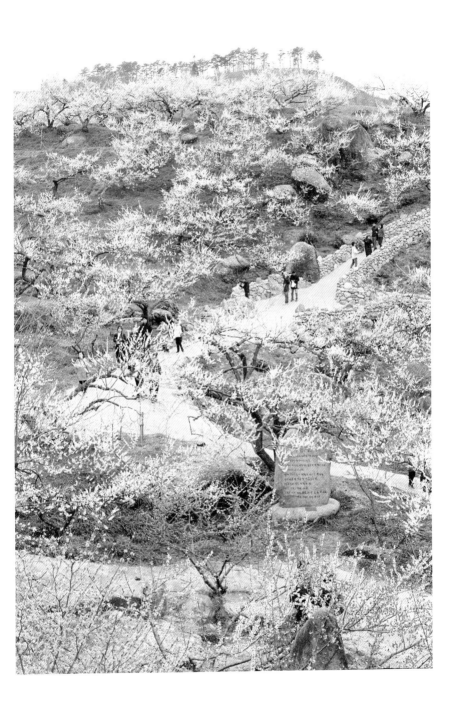

제라르 와이즈먼의 책 『세기의 오브제』는 한 질문으로 시작된다. 지나간 20세기를 상징할 만한 단 하나의 오브제를 꼽는다면 무엇일까. 먼 미래와 교신하며 오늘 모더니티의 끝자락에 선 우리가 봉투에 찍을 인장은 뭘까. 로켓, 원자력, 코카콜라병, 피카소가 그린 아이의 초상, 실타래 모양의 염색체, 페니실린정, 풍선껌, 텔레비전, 달에서 본 지구. 아니, 무언가를 헛되이 칭송하는 프로파간다를 제외한다면. 마침내 와이즈먼이 채택하는 답변은 이것이다. 20세기, 모든 곳에서 모든 것이 무너진 시대의 오브제. 폐허.

지난 세기는 우리에게 폐허를 남겼다. 그러나 이는 단연코 아무것도 남지 않았음을 뜻하지 않는다. 당신이 없어진 자리가 남았다는 것은, 당신이 있었다는 사실을 그 자리에 서서 확인할 수 있음을 뜻한다. 시모니데스가 기억을 길어내기 위해서는 단 하나의 조건이 필요했다. 조각난 그릇일지라도 제자리에 놓인, 잘린 손가락일지라도 제자리에 남은, 장소가 있어야 했다. 폐허가 없다면 기억의 기술도 작동할 수 없다. 연회도 사람들도 지진조차도 없었던 일이 되는 것을 시인은 막을 수 없다. 그것이 바로 나치의 마지막 전략이었다. 홀로코스트의 흔적을 지우는 것.

그리하여 다시, 폐허마저 사라진 자리에서 와이즈먼은 묻는다. 지난 세기를 대표하는 단 하나의 오브제로 무엇이 남아 있나. 그것은 어쩌면 "결코 기억될 수 없으나 스스로를 잊히게 두지도 않는"[10] 무언가가 아닐까. 과거의 사물이 아닌, 기억의 말이 아닌, 폐허의 일이 아닌 무언가. 가스실이 스민 잔영, 우리를 둘러싼 죽음의 풍경들, 지금 모두의 몸에 침투해 잔존하는 그 허다한 홀로코스트. 어떤 예술 속에서 이따금 현재적으로 반짝이고 있는 무언가. 지워졌으나 지워지지 않는. 폐허보다 덜 남은. 침묵하는.

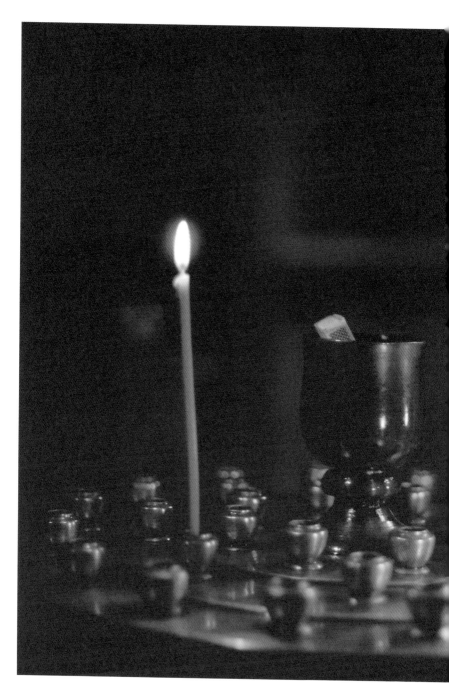

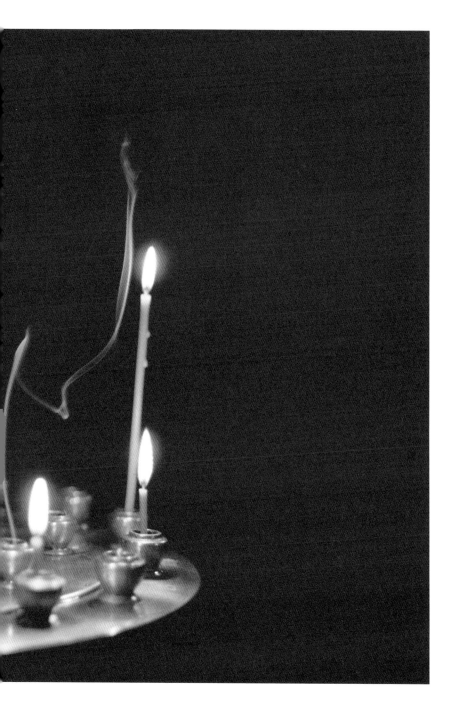

한 장소를 가스실로 규정하기 위해 나는 그 가스실의 희
생자만을 증인으로 받아들인다. 그런데 죽은 사람 외에
는 희생자가 있을 수 없고, 만일 그렇지 않다면 가스실은
그럴 것으로 추정됐던 바와 같지 않을 것이다. 그러므로
가스실은 없다.[11]

홀로코스트를 부정하는 사람들의 법정에서 한 생존자가 위의
논지에 가로막힌다. 살아 돌아온 그는 문장을 뱉을 수 없다. 그
의 말이 참이라면, 그토록 끔찍한 곳이 정말로 있었더라면, 그
도 거기서 죽었어야 할 터인데, 죽지 않은 것을 보니 그렇게 끔
찍한 것은 아니었나 보다. 그런 곳은 없었나 보다. 이것이 법정
의 언어이므로. 저 질서 속에서 그는 이중의 고통을 산다. 아우
슈비츠에서부터 여기까지 간신히 기어 통과해온 고통과, 그
고통이 있었다는 것을 증명할 수 없는 고통. 그리하여 그는 침
묵한다. 그러나 이때, 침묵이란 무엇인가.

말하지 않는 것은 말하는 능력의 일부를 이루는데, 왜냐하면 능력은 하나의 가능성이기 때문이며, 가능성이란 어떤 것과 그 역을 모두 내포하기 때문이다. (…) 살아남은 자들이 말하지 않는다고 할 때, 이는 그들이 그럴 수 없기 때문인가 아니면 말하는 능력에 의해 그들에게 주어진, 말하지 않을 가능성을 그들이 이용하기 때문인가? 그들은 어쩔 수 없이 침묵하는가 아니면 주지하듯, 자유로이 침묵하는가?[12]

살아남은 자는 침묵한다. 리오타르의 추정에 따르자면 아마도 자발적으로. 왜냐하면 그 침묵이 세계에 균열을 내기 때문이다. 그 균열에서 감정이 일기 때문이다. 침묵은 결코 가스실의 존재를 증언할 수 없다. 그러나 가스실의 존재를 입증할 수 없는 그 아득한 박탈의 상황을 증명할 수는 있다. 침묵은 지금 말할 수 없는 것이 있다는 사실을 전한다. 말할 수 없는 무언가, 그 실재는 구멍 속에 남겨둔 채. 여기 폐허조차 되지 못한 검은 구멍이 있다고. 언제나 현재적인 고통과 사랑이 있다고. 침묵은 전하고, 우리는 추락한다.

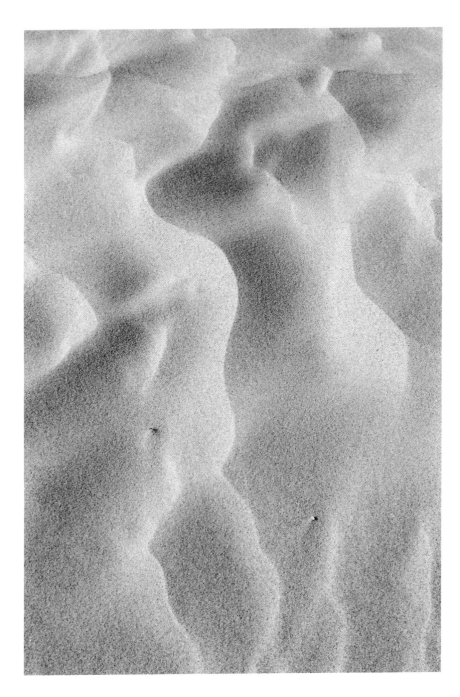

그 구멍이 다한 뒤에 무엇이 남을까.

아마도 그 구멍이.

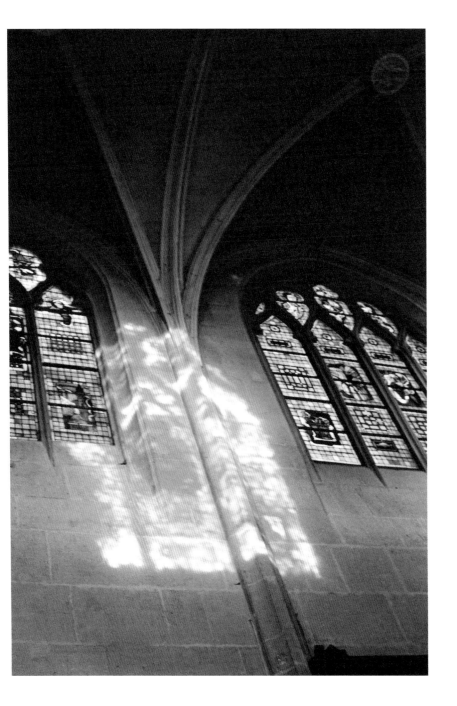

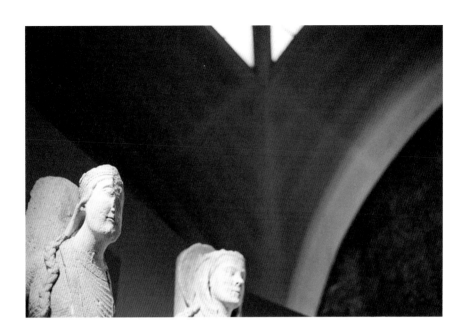

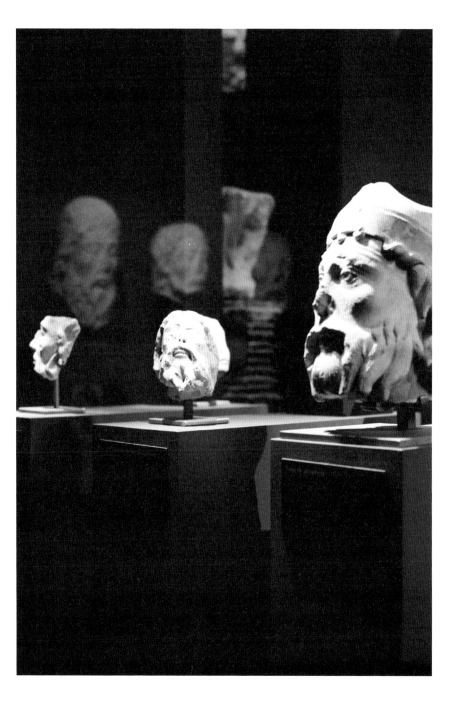

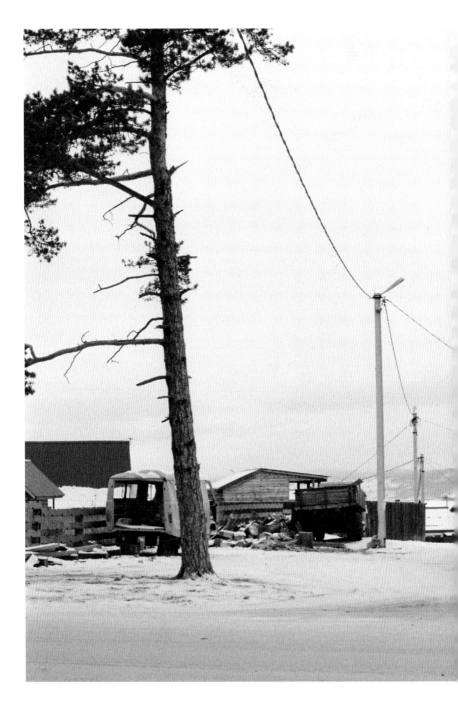

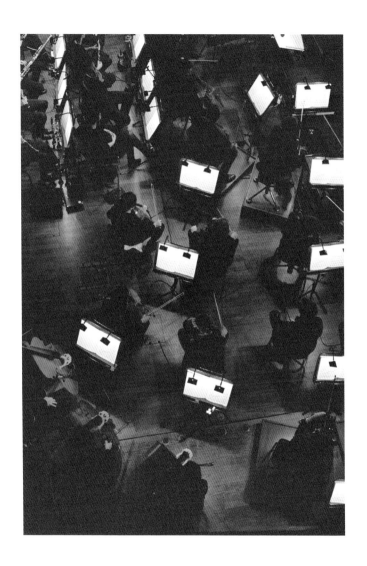

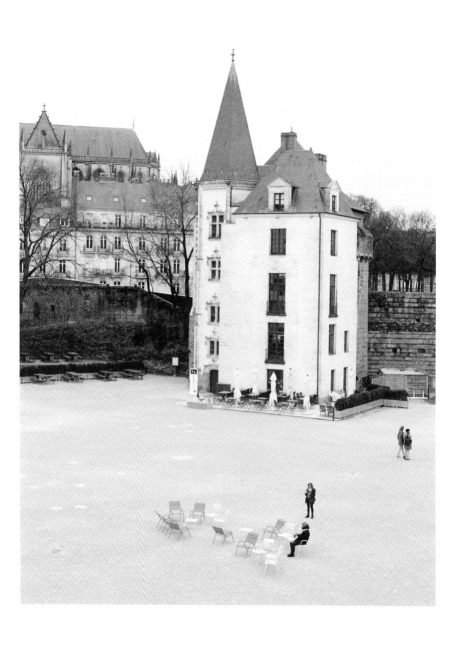

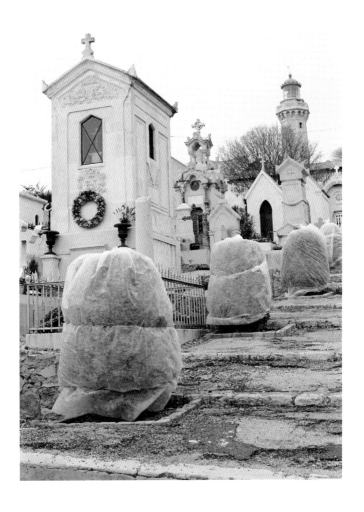

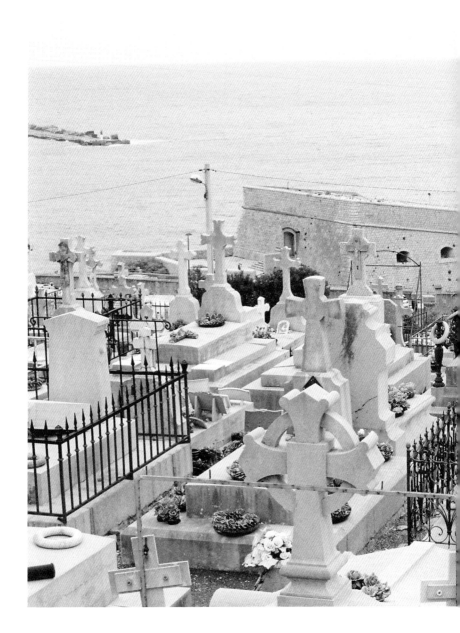

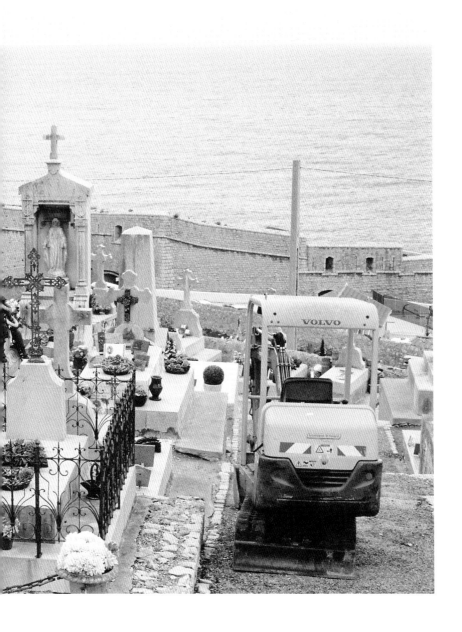

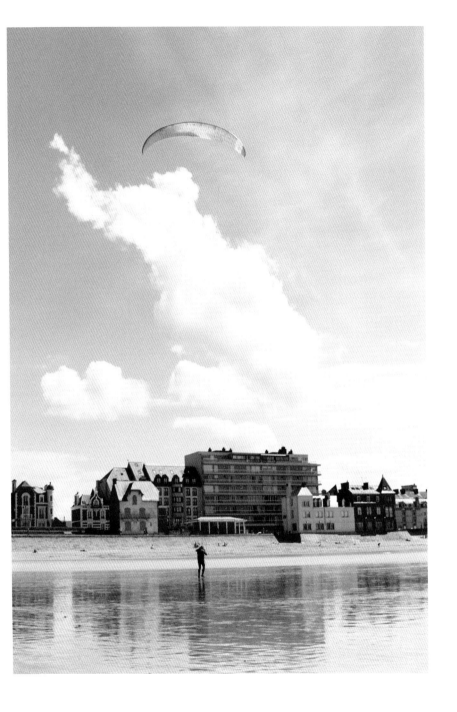

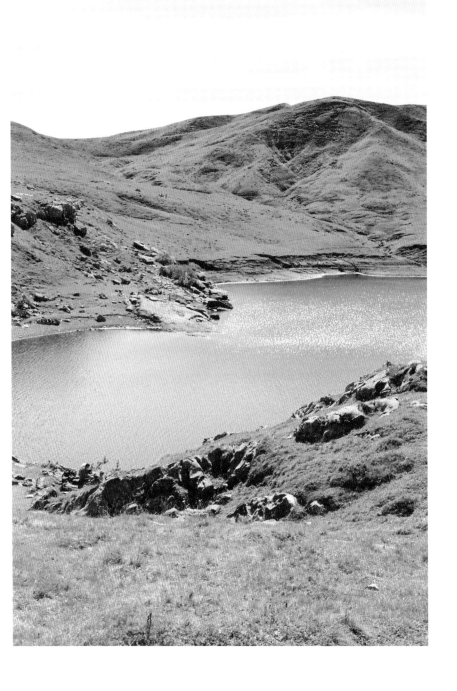

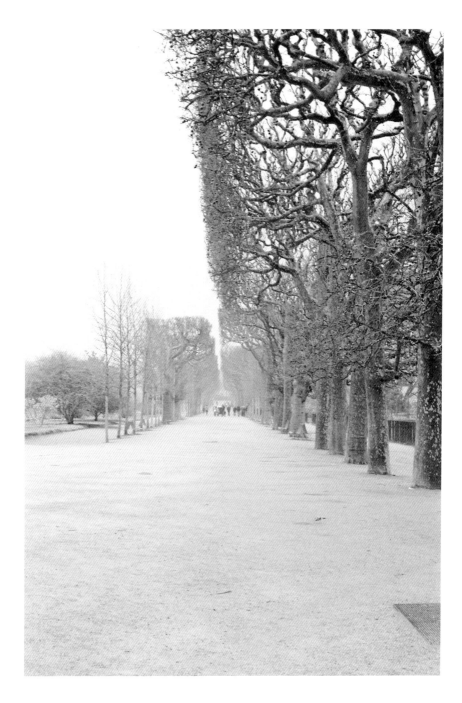

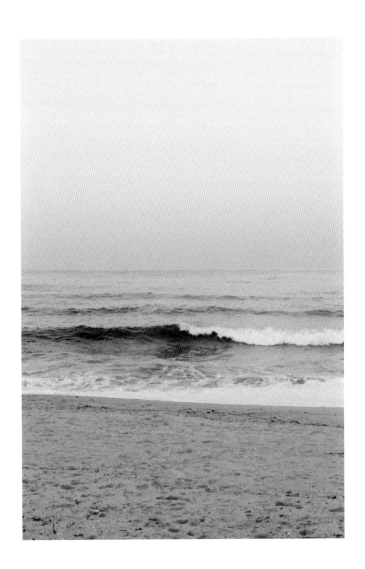

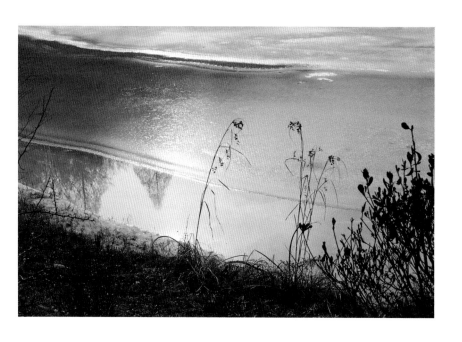

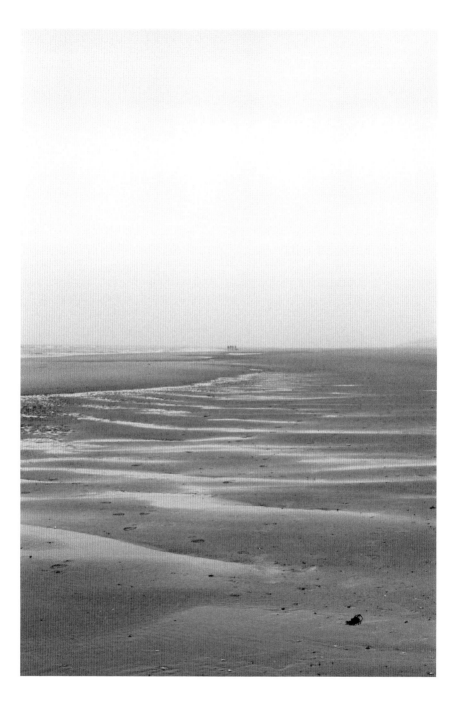

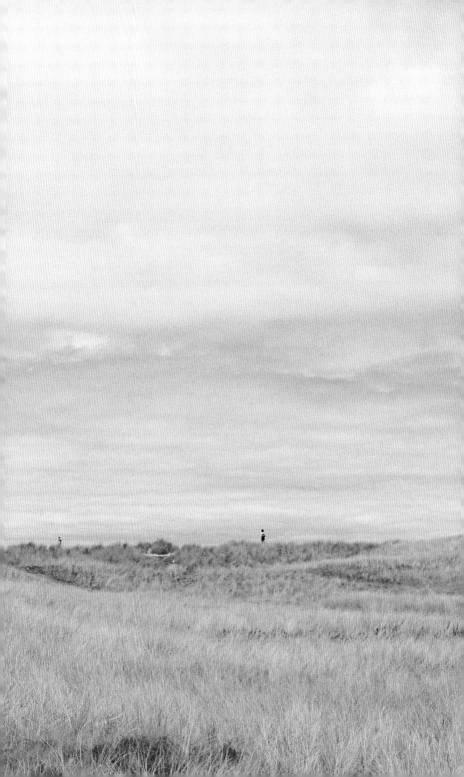

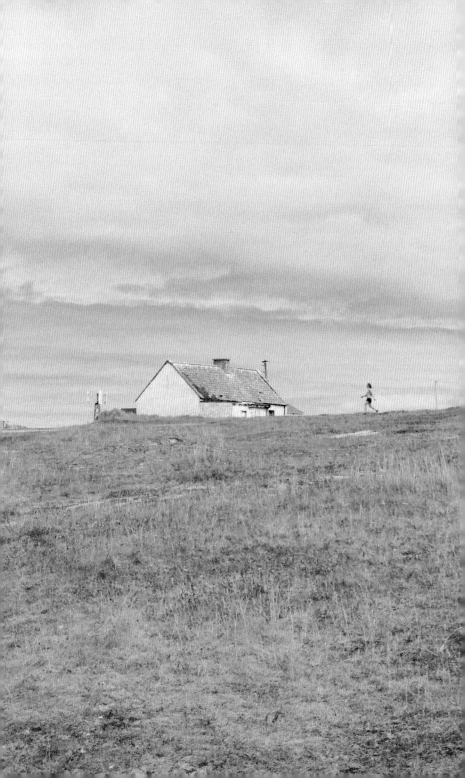

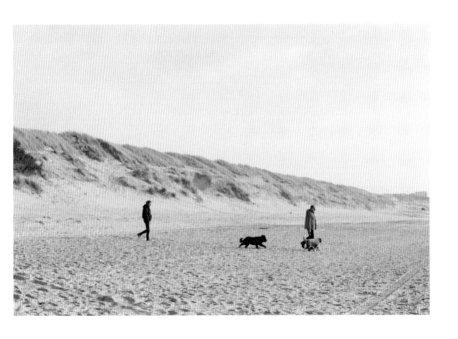

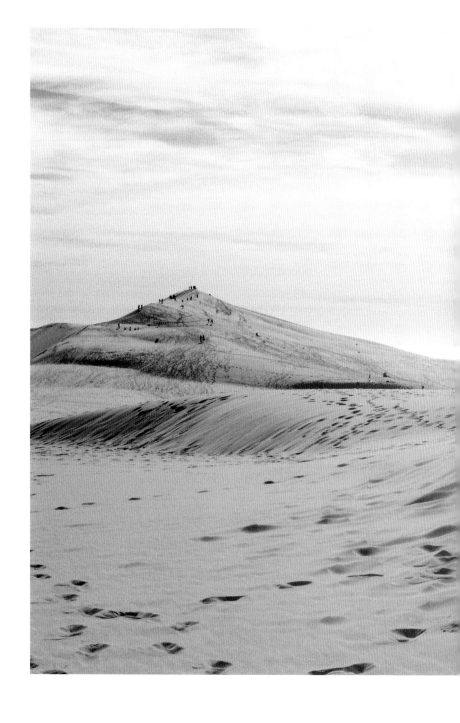

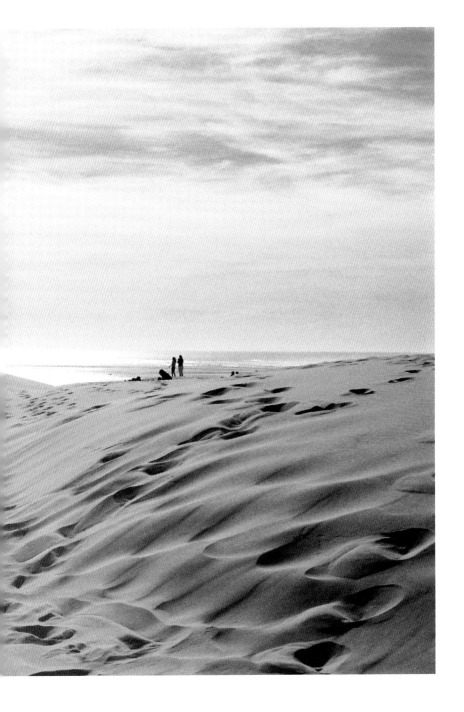

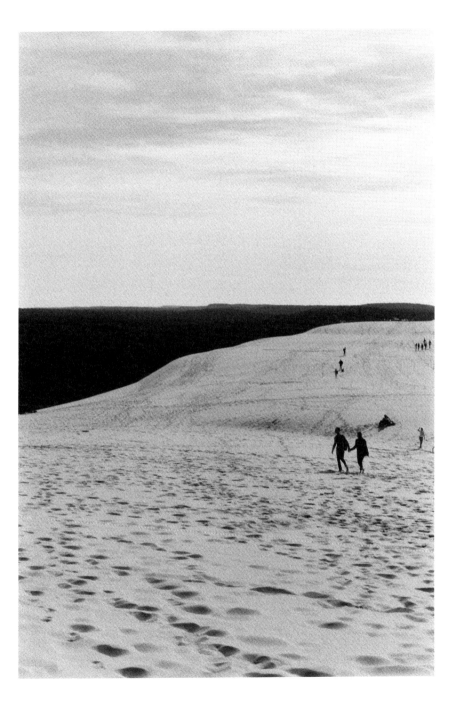

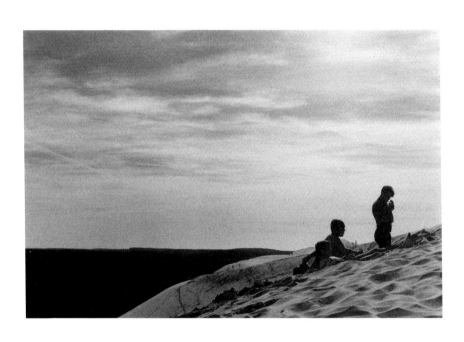

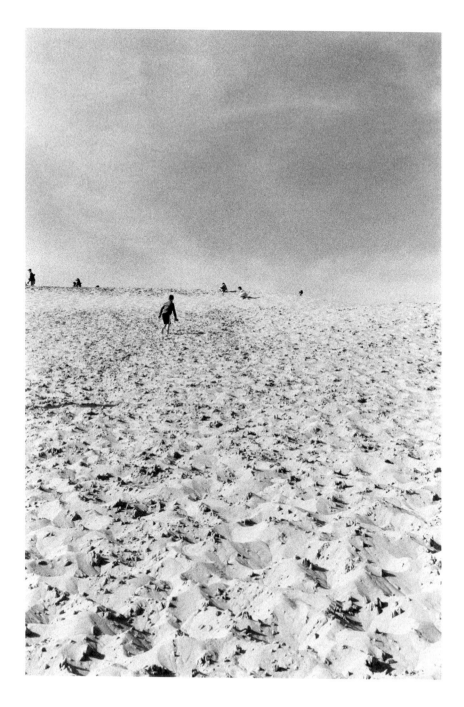

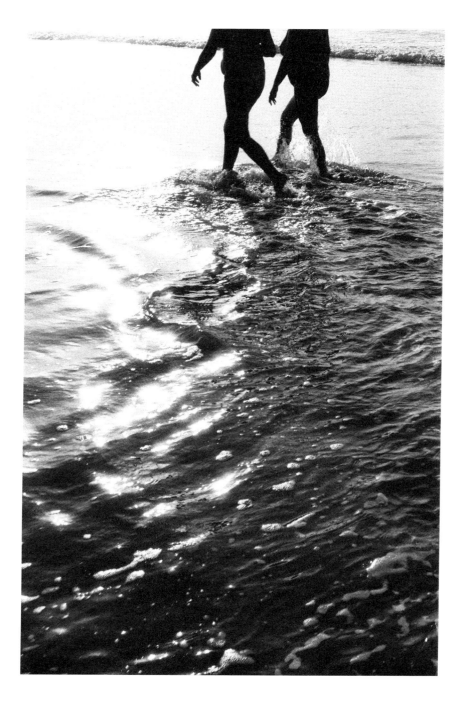

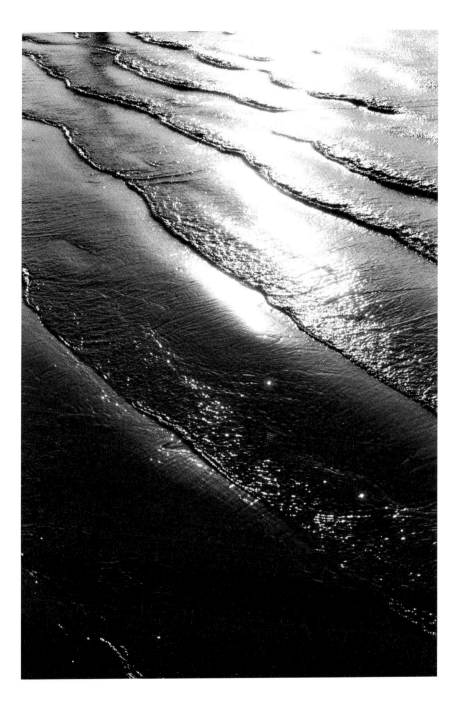

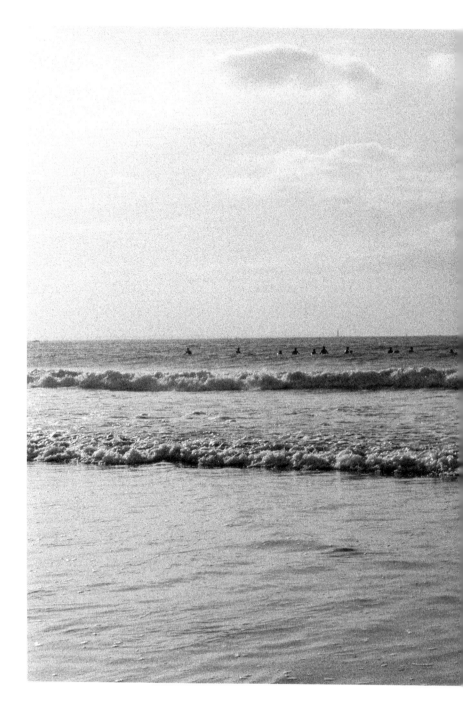

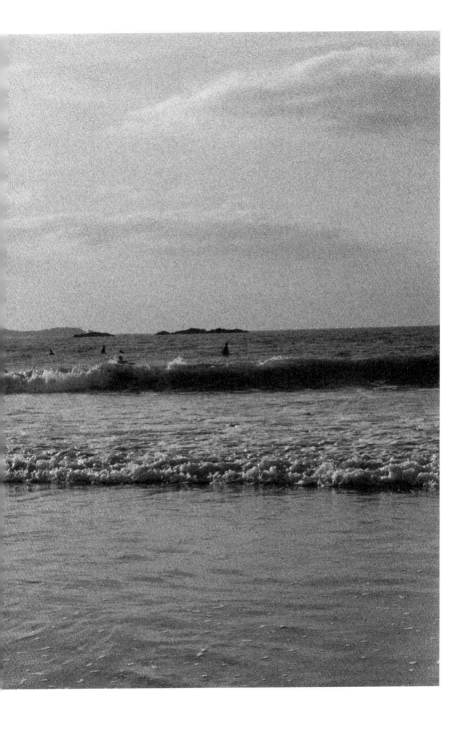

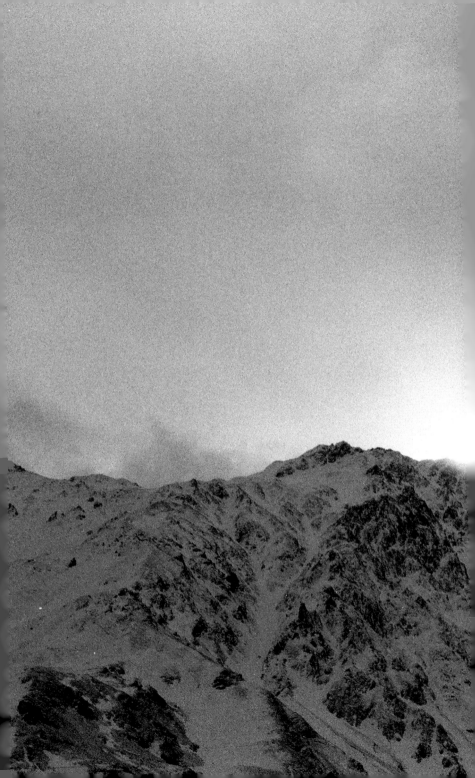

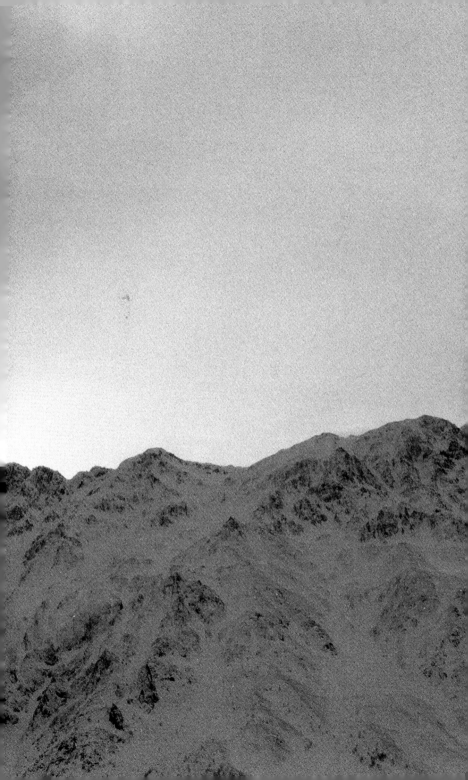

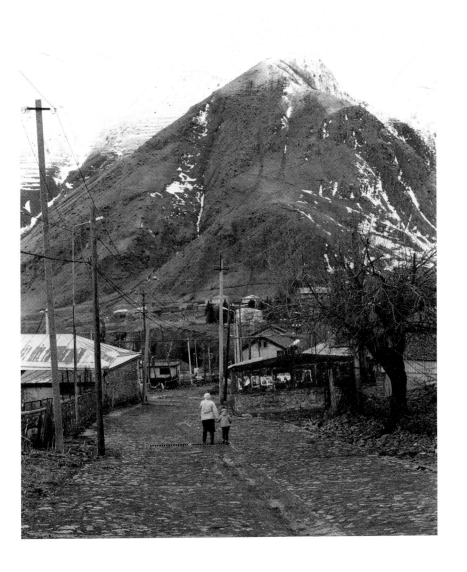

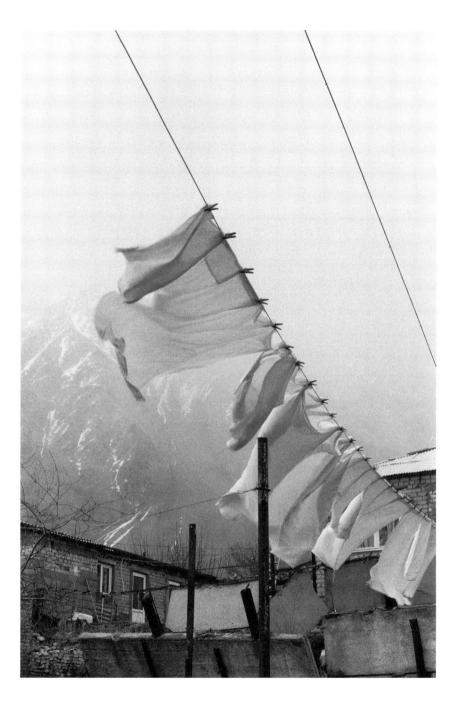

1 Roland Barthes, *La chambre claire : Note sur la photographie*, Paris, Gallimard Seuil, 1980, p.123.

2 *Ibid.*, p.147.

3 Aharon Appelfeld, *Histoire d'une vie*, trad. Valérie Zenatti, Paris, Seuil, 2004, pp.60–61.

4 Georges Didi-Huberman, *Essayer voir*, Paris, Minuit, 2014, p.20.

5 Aharon Appelfeld, *Histoire d'une vie*, *Op. cit.*, p.60.

6 Charlotte Delbo, *Une connaissance inutile*, Paris, Minuit, 1970, p.52.

7 Charlotte Delbo, *Qui rapportera ces paroles? et autres écrits inédits*, Paris, Fayard, 2013, p.66.

8 Charlotte Delbo, *Une connaissance inutile*, *Op. cit.*, p.49.

9 Georges Didi-Huberman, *Images malgré tout*, Paris, Minuit, 2003.

10 Gérard Wajcman, *L'objet du siècle*, Lagrasse, Verdier, 1998, p.23.

11 Jean-François Lyotard, *Le différend*, Paris, Minuit, 1983, pp.16–17.

12 *Ibid.*, p.26.

54 *55* *56* *57* *58* *62* *69* *71* *73* *76* *78* *79* *80* *83* *86* *101* *102* *104* *106* *107* *108* *110* *113* *114*

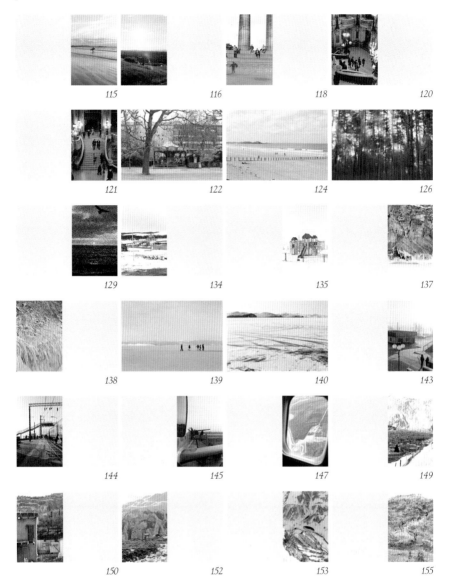

115 116 118 120

121 122 124 126

129 134 135 137

138 139 140 143

144 145 147 149

150 152 153 155

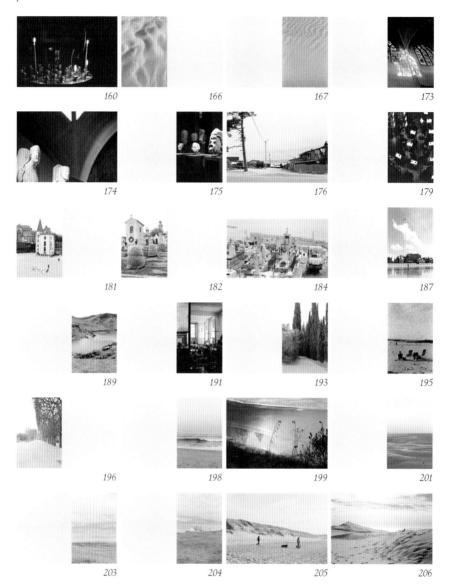

160 *166* *167* *173*

174 *175* *176* *179*

181 *182* *184* *187*

189 *191* *193* *195*

196 *198* *199* *201*

203 *204* *205* *206*

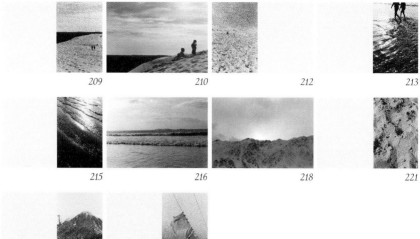

209 *210* *212* *213*

215 *216* *218* *221*

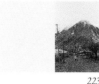

223 *225*

목록 *p.*

없을 당신에게

프랑스어로 '당신이 집에 도착하면 눈이 그쳤을 것'이라고 할 때 '그치다'라는
동사는 전미래 시제로 쓰입니다. 전미래. 미래보다 하나 앞선 미래.
도착한 미래에서 이미 되바꿀 수 없는 과거.

저는 지금 당신이 죽은 미래에 있습니다. 언제나 과거형인 가혹한 그 소식을
이미 들었습니다. 심장이 내려앉고 침묵하고 울고 무너지고 울지 않고 웃지 않고
이제는 근근이 살아가지만 도리 없이 영영 잊어진 채로, 미래에서 당신에게
이 편지를 씁니다. 당신이 죽고 난 뒤에 이렇게 씁니다.

삶이란 필차 사라지는 것들을 떠나보내며 살아가는 것이겠지만, 당신이 떠난 후에
저는 비로소 그것을 견딜 수 없어졌습니다. 사라지는 것들이 사라진 다음,
사람은 어떻게 계속 살아가는가 비로소 아득하게 물었습니다.

그러나 당신이 사라져 제가 슬픈 것은, 차마 생을 지속하기가 이토록
버거운 것은, 당신이 있었다는 증거겠지요.

예고도 없이 떠오르는 고통들이 있지요. 한때의 선연한 아픔, 그때 그 추위,
너무도 육체적인 공포, 절망으로 멈춘 심장. 길을 걷다 문득 되살아나는 그것들을
당신도 느끼셨습니까. 당신의 몸에게도 그 고통이 언제나 거듭 현재적이었습니까.
그럼에도 그것을 형언할 수 없었습니까. 그 깊은 구멍을 아셨습니까.

그러나 당신, 그 구멍 안에, 우리의 사랑도 있었습니까. 오늘 저의 슬픔이
증명하고 있는, 그리하여 분명 존재했던, 우리의 사랑이 지금도 현재적으로
되돌아옵니까. 당신에게도.

이 책은 그러니까 감히 영원한 사랑에 대한 이야기입니다.

여기 실린 사진들을 저는 어느 과거에, 누군가의 전미래에 찍었습니다.
삶의 모양을 알 수 없던 시절이었습니다. 그저 떠돌다 장면을 발견하면 그에
항복하듯, 실패하듯 셔터를 눌렀습니다. 두고 오고 싶지 않았습니다.
갖고 오고 싶었습니다. 미래로. 없는 당신에게로. 이 답장은 아직 늦지 않았습니까.

당신이 집에 도착하면 눈이 그쳤을 것입니다. 이 문장에서 지금 눈이
오고 있는지 아닌지는 밝혀지지 않습니다. 다만 당신은 집에 도착할 것이고,
그 전에 눈이 왔다가 그칠 것입니다. 눈이 왔을 것입니다. 눈이 올 것입니다.

목정원

서울대 미학과와 동 대학원을 졸업하고,
프랑스 렌느2대학에서 공연예술학 박사 학위를 받았다.
『모국어는 차라리 침묵』을 썼다.

어느 미래에 당신이 없을 것이라고

1판 1쇄 펴냄 2023년 3월 15일
1판 3쇄 펴냄 2024년 3월 27일

지은이 목정원
펴낸이 손문경
펴낸곳 아침달

편집 송승언, 서윤후, 정채영, 이기리
디자인 정유경, 한유미

출판등록 제2013-000289호
주소 04029 서울시 마포구 양화로7길 83, 5층
전화 02-3446-5238
팩스 02-3446-5208
전자우편 achimdalbooks@gmail.com

ⓒ 목정원, 2023
ISBN 979-11-89467-82-1 03600